每日網漫羅曼史
韓風少女漫畫表情、姿勢技法

出　　　　版／楓書坊文化出版社
地　　　　址／新北市板橋區信義路163巷3號10樓
郵 政 劃 撥／19907596　楓書坊文化出版社
網　　　　址／www.maplebook.com.tw
電　　　　話／02-2957-6096
傳　　　　真／02-2957-6435
作　　　　者／K-illust（金知妍、金宥恩、申賢智）
翻　　　　譯／林季妤
責 任 編 輯／陳鴻銘
港 澳 經 銷／泛華發行代理有限公司
定　　　　價／380元
出 版 日 期／2024年1月

國家圖書館出版品預行編目資料

每日網漫羅曼史：韓風少女漫畫表情、姿勢技
法 / K-illust作；林季妤譯. -- 初版. -- 新北市
：楓書坊文化出版社, 2024.01　　面；　公分

ISBN 978-986-377-928-5（平裝）

1. 漫畫　2. 人物畫　3. 繪畫技法

947.41　　　　　　　　　　　　112020497

Daily Webtoon
Series Romance

K-illust 著
（金知妍、金宥恩、申賢智）

林季妤 譯

每日
網漫
羅曼史

目錄

第1章 表達愛意的情緒

第2章 表現兩人的羅曼史

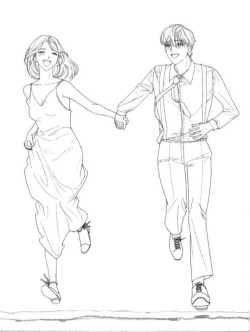

認識網路漫畫

1. 什麼是網漫？

　　網漫 (webtoon) 一詞是網路 (web) 和卡通 (cartoon) 二字的合成語，意指結合各種多媒體效果製作而成的網路漫畫。網漫的排版設計適合用電腦及手機瀏覽，以單張圖片的形式來觀看，視覺上的集中度非常高。尤其是手機畫面受限於螢幕的大小，必須向下滑動來閱覽，自然形成縱向的長條型態。得益於這種結構，網漫也與過去的紙質漫畫不同，可以展現出更多樣的風格。

　　為了因應這類媒介的特點，有些網漫會像IG漫畫或日常格那樣以單圖為主，也有像動畫分鏡那樣切割每一卡的場景，以展現編導的能力與時間的流動效果。以動作類型的網漫為例，縱向滾動也起到決定性的作用，將緊張感極大化。

　　網路漫畫往往能快速反映出最新的趨勢，喜愛網漫的人也因此迅速增長。隨著浪漫愛情、驚悚恐怖、喜劇等各種類型的多樣化，能夠更親切、廣泛地貼近更多讀者。過去，由於高額的製作費用考量，新進的創作者想要出版一本漫畫並不容易；但今日，任何人都可以輕鬆地公開並連載自己的網路漫畫作品，大幅降低了新人入行的門檻。

　　你是否也看過《火柴人》、《大學日記》、《3-Second Strip》這些作品呢？它們的內容輕鬆、可愛、有個性，以能引發讀者的故事及溫暖的圖畫累積了深厚的讀者群。即使作品的畫風單純，只要能與讀者產生連結，就能獲得人氣、出道成為網漫創作者。許多高人氣的網漫作品更是以一源多用 (OSMU, One-source Multi-use) 的形式被改編為電影或電視劇，服務了更多的觀眾，舉凡《與神同行》、《Sweet Home》、《梨泰院Class》、《金秘書為何那樣》等，比比皆是。

　　時至今日，網路漫畫的創作者與讀者數都有了爆發性的成長，逐漸躋身為21世紀的主流文化。

2.繪製網漫的三大要點

1) [企劃] 畫點什麼才好呢？

第一次創作網漫時，面對空無一物的白紙很容易感到手足無措，即使是專業漫畫家也不例外。此時，抬起頭好好觀察周圍是會有所幫助的，各式各樣的素材就在我們身邊。

無須一起手就急於編寫故事架構，先試著動筆畫畫看吧。可以畫一畫雜誌或手機裡的帥氣藝人，也可以隨手描繪身邊的人事物。將畫圖當作一種輕鬆的樂趣，堅持養成隨手繪圖的習慣，讓自己更加熟練也是很重要的。

只要努力不懈地繪圖自然能創造出各種故事。比如，想像一個孤零零的、被丟棄的鉛筆頭，應該有人非常喜歡這支鉛筆，把它用到都快禿了！那麼，試著為這個鉛筆頭增添故事！它可以戰勝艱困旅程找到自己的主人，也可以擁有魔法。

我們可以將周圍的一切事物當作主角、試著編寫故事，即使非常瑣碎，賦予各種人事物性格與內容就是創作網路漫畫的第一步。希望大家都能夠投注時間與心力，創造出既有趣又能引發共鳴的故事。

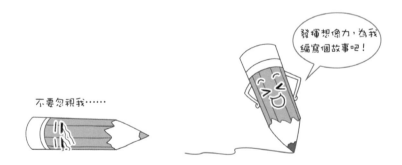

發揮想像力，為我編寫個故事吧！

不要忽視我……

2) [編導] 製作分鏡的方法

　　縱使是一模一樣的劇情，根據敘事者的不同，也有不同的樂趣。在動畫、電影、電視劇當中，將故事整體、主要場景與人物的情感完整地傳遞給觀眾，並充分詮釋，對作品而言是至關緊要的。而其中的關鍵就是負責分鏡的「編導」，「我們要展現出怎樣的故事、應該如何展現？」若這麼思考，就更容易理解編導的作用了。

　　電影或電視劇屬於影像類媒體，可以透過演員的演技去呈現角色，但漫畫是靜態的圖片，能夠傳遞情感與故事進展的手段非常有限。因此，作者必須透過角色的心理狀態、情況與氛圍，甚至畫面的背景等方法，將人物的情感和故事傳遞給讀者。

　　分鏡是用以區分場景的工具，讀者可能依據作者的刻意引導，或是自己的想像來詮釋各個場景之間的轉換、將故事串連起來。一般來說，分鏡可分為方形、斜線或不做切割。透過每一卡的分割與呈現，來累積氛圍、誘發緊張感，或是以特寫來凸顯內容的重要性；還可以透過遠景鏡頭 (long shot) 縮小畫面來呈現整個背景，以體現主角當下處境或所處位置；也能用大特寫鏡頭 (extreme close up shot) 來表現主角的心理狀態。

3) [角色與背景] 如何創造出作品中的人物與空間？

　　作為引領故事進展的人物，在作品中非常重要。首次進行創作時，往往會一邊繪製角色、一邊想著：「這個角色一定很適合什麼樣的故事」然而，專業網漫畫家通常都是在已有故事架構的狀態下，才開始著手設計、製作人物的。

　　主角或許是英雄，或許是浪漫奇幻故事中的公主，也可以是身邊隨處可見的朋友。仔細觀察身邊友人的模樣和性格，對形塑帥氣且立體的角色是很有幫助的。

　　背景既是角色們的活動空間，更是增添臨場感和真實性的關鍵，因此，調查、研究與背景相關的資料就變得非常重要。

　　過去，常以手繪或拍照的方式來製作背景，近期大多利用SketchUp來繪製。無論是哪一種方法都無妨，但，一定要選擇適合角色的背景，也務必學習與背景有關的基本知識，如「消失點」等等。

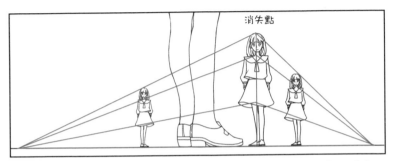

消失點

縱使是同樣的圖面，但因為大小不同，人物的位置也會有所不同，這種位置上的差異就
創造出空間感了。

人物的相對位置能決定他們之間的關係。

☁ 認識羅曼史 ☁

1. 什麼是浪漫愛情作品?

　　羅曼史這種體裁,讓讀者同時滿足「浪漫愛情」與「社會性成功」的幻想。有描寫日常主題的大眾羅曼史,也有像吸血鬼、超能力、死神和來自未來的角色等各種主題,像是《來自星星的你》。

　　過去既有的傳統羅曼史敘事泰半講述異性戀之間的愛情,因循父權社會的體制型態,承襲並表現以男性為主的觀點與慾望。但讀者的慾望並不是單一的,隨著時代的演變,對於浪漫的需求也出現了變化,例如:《柔美的細胞小將》、《金秘書為何那樣》這類以女性為主體、主動爭取愛情的敘事便隨之登場。

　　舊有的羅曼史多半以「現代」為背景,為了維持真實性、不妨礙讀者的帶入感,往往會限制女性慾望的表現。但奇幻型浪漫作品卻能脫離現實,展現出羅曼史中未能涵蓋的各種渴望。

　　如前所述,浪漫愛情作品可以讓我們體驗到現實當中無法經歷的故事,獲得替代性的滿足。各位認為浪漫愛情作品還具有什麼樣的特徵呢?創造出專屬於自己的浪漫愛情體裁,也是成為一名網漫畫家的途徑。

2. 繪製浪漫愛情作品的要點

1)[故事] 什麼樣的敘事比較受歡迎?

　　讀者往往是依據自身的喜好來選擇浪漫愛情作品的。這不僅能展現個人身份,還可以填補現實生活中的不足。那麼,什麼樣的題材才能受到讀者的青睞呢?讓我們一起來觀察最近的超人氣浪漫愛情漫畫、尋找其中的奧秘吧。

　　首先,男主角都是能力強大、社會地位上到達頂峰的「ALPHA男」,這個特徵沿襲自舊有的羅史敘事,並體現在網路漫畫中的人物上。為了推進故事發展,男主角的社會地位和女主角之間的連結就變得至關重要了。

其次，女主角的冒險故事也廣受歡迎。自我意識強烈、拒絕依賴男性的讀者群並不喜歡男性沙文主義過於強烈的浪漫愛情故事。這類型的讀者希望故事中的女主角不僅能斬獲愛情，還能在社會上取得成功；渴望見證女主角完成自我實現，以感受到替代性滿足。這類滿足女性慾望的作品，在近期的熱門浪漫愛情網漫，和浪漫奇幻作品中十分常見。

2) [角色] 什麼樣的人物最受喜愛？

羅曼史作品的敘事重點通常聚焦在女主角的愛情上：故事中不斷出現的考驗與糾葛，阻礙著愛情的發展；通過解決問題的過程，最終實現愛情。因此，主角面臨考驗是無可避免的要素。例如：《小甜甜》當中的主角「甜甜」，雖然受到所有男性角色的喜愛，但卻也面臨著接連不斷的矛盾與考驗。正如這部作品一樣，浪漫愛情作品中總會存在阻撓愛情的障礙，克服障礙、爭取愛情再抵達完結，是完美的故事結構。

也有一些專注於冒險與生平，講述主角克服各種試煉，逐漸掌握各項新技能的故事。例如，在全世界掀起一陣魔法風潮的《哈利波特》，便是描述在親戚家中飽受虐待的主角「哈利」，在經歷各式各樣的考驗後，最終得以戰勝邪惡的典型冒險故事。近日，被稱作「龍傲天」的敘事方式也蔚為流行；擁有絕對力量的主角無須經歷任何考驗就能輕鬆壓制敵人，給讀者帶來暢快的閱讀體驗。

最近高人氣浪漫愛情網漫中的主角

①身份地位高卻不受拘束的主角

比起必須克服逆境與磨難的身份，大部分的情況下女主角大多出身豪門。因身份地位較高、較不受社會制約，故角色設定上相對較為自由。故事進展毫無阻礙，能給讀者帶來舒爽、暢快的閱讀樂趣。

②冒險故事中具有領袖風範的主角

在羅曼史體裁形成初期，有許多地位較高的男性和相對身份較低的女性構成的故事；但最近則出現許多新型的冒險敘事。例如，捲入豪門或皇族之間的明爭暗鬥，最終掌握權力、擊退反派角色的故事；讓讀者對富有魄力的女性產生憧憬，產生替代性滿足。

③自尊心高、像朋友般堅韌又親近的主角

宛如存在於我們身邊的人物、是讓人想結識的類型。他們往往誠實、開朗，通常是能堅定克服困難的角色。樂觀積極，自尊心極高，看著這類主角戰勝逆境不斷邁進，感覺就像身邊多了位令人自豪的朋友。但在這種故事中，倘若主角的人設太過完美，就很容易失去魅力；適時地加些缺陷、表現出難得糊塗的人之常情，也是個不錯的方式 。

3) 浪漫愛情經典TOP10作品推薦

	作品名稱	從本作中可以學到什麼?
1	奶酪陷阱	不同於一般只呈現愛情理想面的浪漫愛情作品,這部作品描寫了極具現實性的部分,感情線表現的相當出色。
2	元氣少女緣結神	劇情編排緊湊、起承轉合完整。雖然是穿越類型的浪漫愛情故事,但劇情推展合宜。
3	櫻蘭高校男公關部	由於主角群為平民與貴族,讀者的替代性滿足極高,是用來研究角色多樣性的佳作。
4	白晝之月	來往於現在和前世的故事。過去的愛情會對現世產生什麼影響,是本作的樂趣所在。
5	由美的細胞小將	將焦點放在男女主角上,是浪漫愛情網漫的制式框架,而這部作品則將重點放在女主角與多名男性交往的過程上,更接近描寫女主角成長經歷的作品。
6	惡女的變身	本作引入了恐怖驚悚等其他體裁的特色,描寫主角掌握權力、力退敵人的故事。情節緊湊、畫風華麗是本作的一大優點。
7	鯨魚星	結合日帝強佔期獨立運動家的故事與人魚公主的故事,劇情扎實,旁白溫馨感人。
8	星隕之地的守候	作者的編導與分鏡能力極強,條漫專屬的捲軸分鏡切割非常出色,是適合用來學習、觀摩網路漫畫的作品。
9	蒼白的馬	光影描繪相當優異,是背景與人物描寫、空間與紋理的刻畫都非常突出的作品。
10	戀愛革命	高度反應最新的潮流趨勢,很好地表現出高中生的言行舉止,能夠提升讀者的投入程度。

有時候為了愛情失去平衡，也是平衡生活的一種方式。

電影〈享受吧！一個人的旅行〉

第1章

表達愛意的情緒

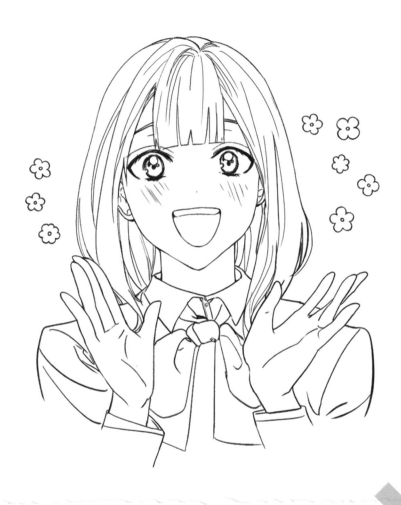

她正在向親近的人表示感謝！
笑容大方開朗，眉毛稍微下垂，強調出純真的模樣。
圓滾滾的小花，增加了熱情、喜悅的感覺，使畫面更為柔和。

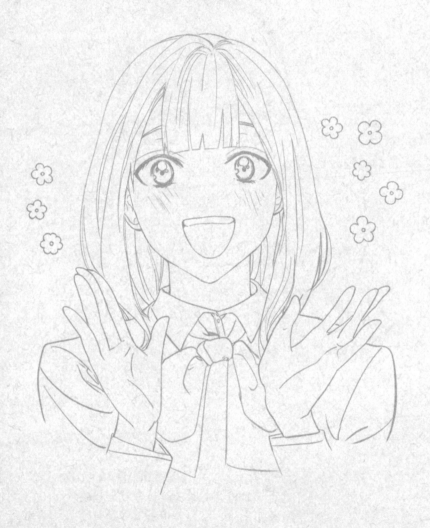

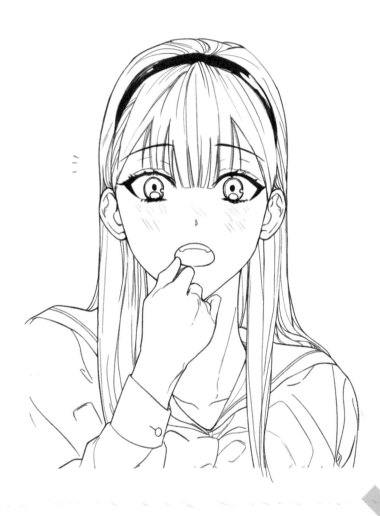

雖然不知道發生了什麼事，但她驚慌得將手放到嘴邊，
眼白比瞳孔還大。小而圓的瞳孔把情緒放大到極致。
為了表現驚恐的表情，可在臉頰加上少許斜線。

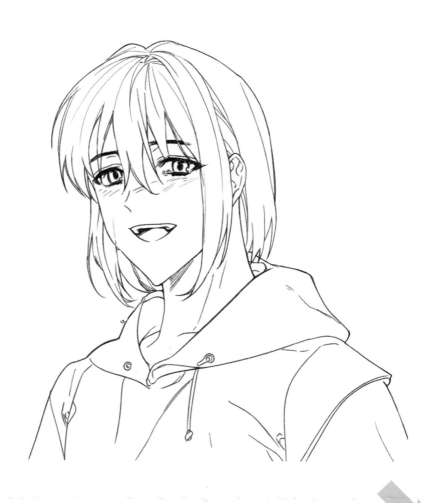

主角激切、感動的表情總能撼動讀者的心。
表情在笑、嘴巴在笑，但雙眼卻含著淚。
將臉頰上的紅暈表現出來，可增添恍惚的效果。

23

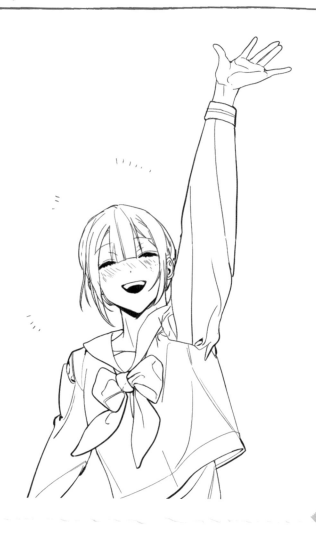

在街上偶遇喜歡的人？臉微微漲紅了吧？
滿臉笑容、還把手高高舉起，
為了增加開朗的感覺，可在身邊加上短線條。

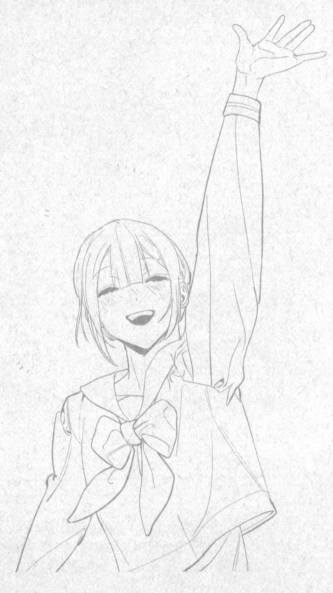

25

這種表情在浪漫愛情故事中是不可或缺的。
笑意盈盈的臉上發光的雙眼、臉頰上的斜線與三角形嘴巴是其特點，
根據劇情增加小物來點綴，故事會更加豐富。

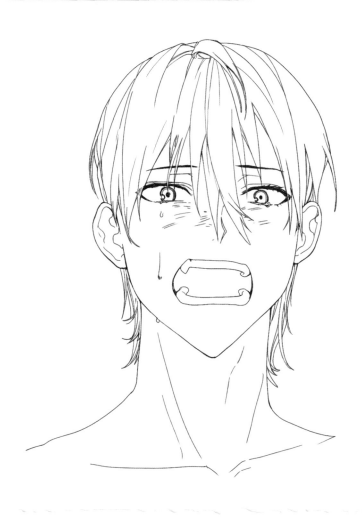

下垂的眼睛、皺起的眉間、因緊張而滴落的汗水、
眼下的陰影正演繹著他的痛苦。如果想要表現出咆哮似的神情，
可試著多露出牙齒，這種表情往往能引發讀者的共鳴。

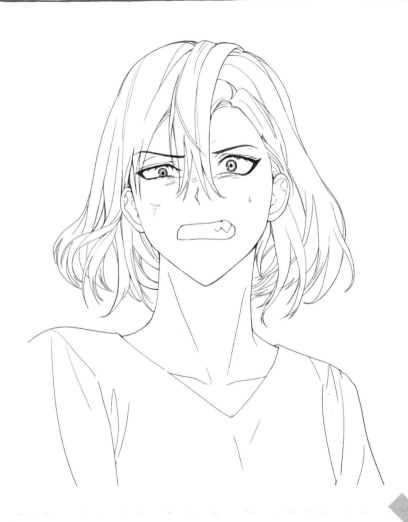

用緊皺的眼眉、縮小的瞳孔來表現憤怒情緒。
把眼白畫得突出一點更有幫助，
要專注刻畫露出的牙齒與上揚、扭曲的眼形。

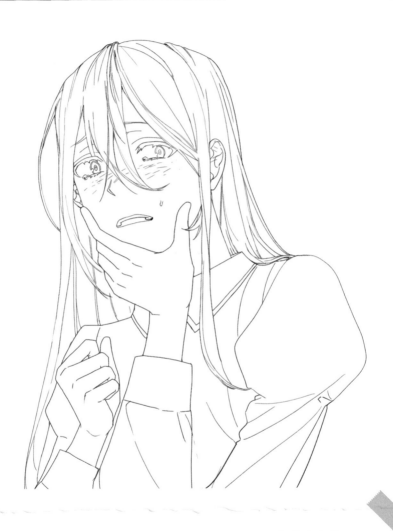

這種情緒的特徵是舉止變得怯懦，臉上籠罩著陰影，
瞳孔也會收縮，露出大面積的眼白。
臉部肌肉用得越多，就越能放大情緒。

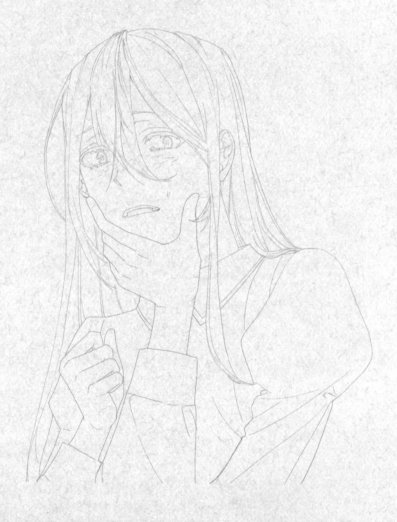

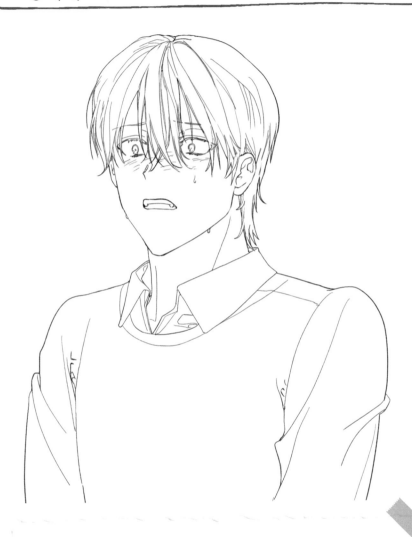

究竟發生了什麼事？
遭到背叛一時手足無措、張口結舌，視線下落。
再畫上一滴冷汗，就能將驚恐失措的感覺表現得淋漓盡致。

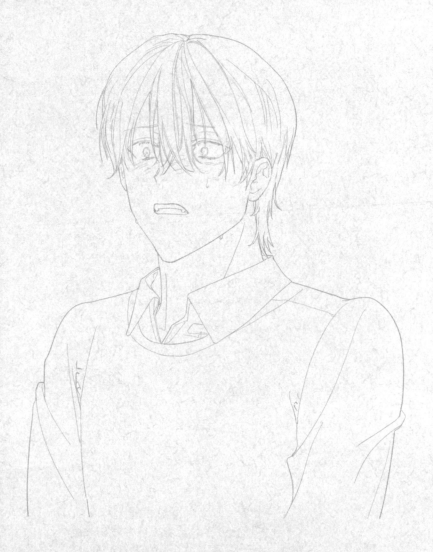

女主角臉上悲哀與慍怒的神情，
特點是半睜的雙眼、蹙起的眉毛與下垂的嘴角。
細心繪出眼角的細微皺紋以凸顯失望的情緒。

半閉的眼睛和近似橫線的嘴型，
表情僵硬、眼睛失去光彩是這種情緒的特點。
這樣的神情總能觸動讀者心弦。

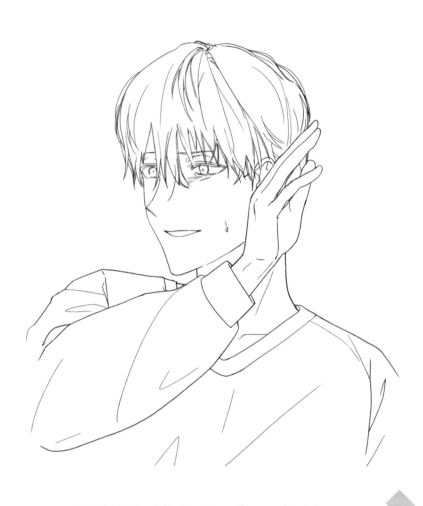

請仔細描繪紅撲撲的臉頰。無論是悲傷或開朗
都會流露出這樣的神情，傳達出既悲傷又尷尬的情緒，
舉起的手顯得有些倉皇。

41

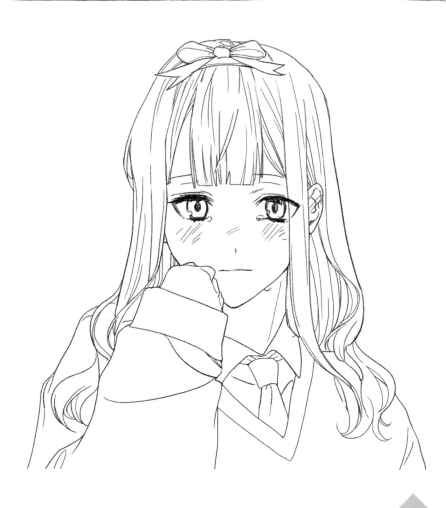

觀察主角的表情,想像一下發生了什麼事。
神情中交織著憂愁與憐憫,不該過多的表現哀傷,
稍微下垂的眼眉是重點,須細心刻畫。

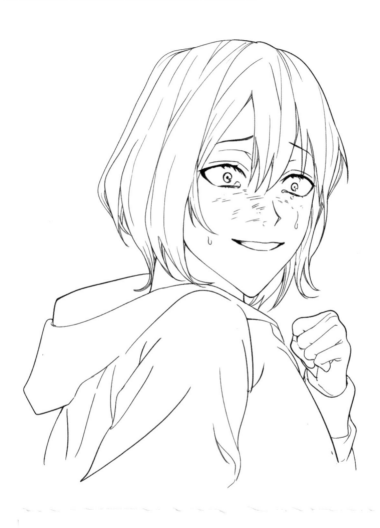

把主角的狼狽與可憐極大化，通常是為了故事的反轉。
上揚的嘴角、格外用力且滿佈血絲的眼睛是最大的特點。
瞳孔畫得極小、臉部加上陰影，更能放大凄涼感。

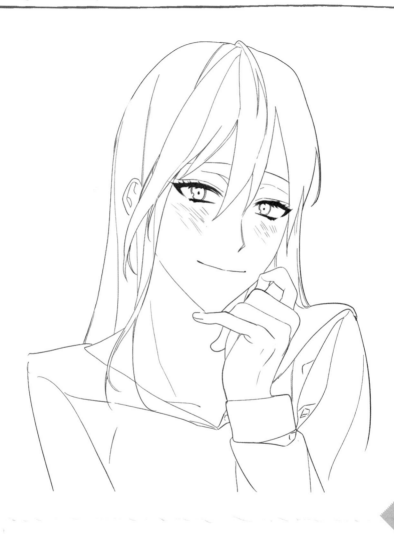

彎曲的眼睛和大大的瞳孔是其特點，
以微笑為基礎，強調出紅潤的臉頰。
這不就是浪漫愛情網漫中最常見的表情？

47

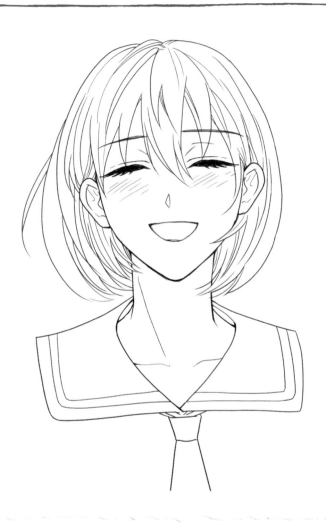

脖子稍微傾斜、半月形的眼睛及倒三角形的嘴型，
作畫時可讓眼尾略微下垂。
是誰站在她面前呢？替她寫個故事吧！

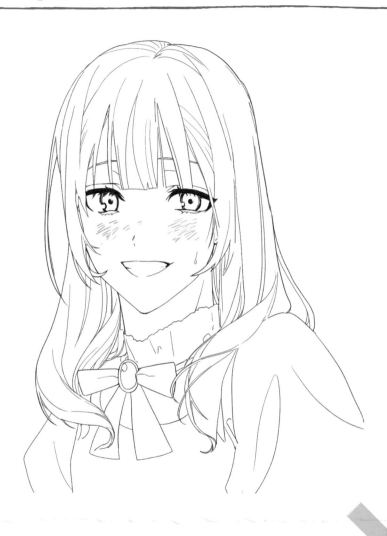

上揚的嘴角、兩頰的紅暈、稍微闔起的眼瞼是重點。
在眼睛裡添加高光,可讓表情更加生動。
當主角感到滿足時,讀者也能感同身受,得到替代性滿足!

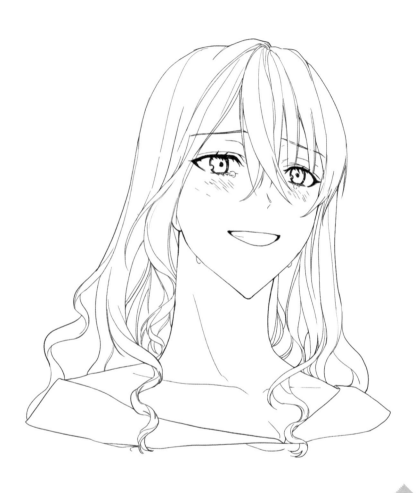

雙眉蹙起、瞳孔放大，
鮮明的高光、眼下的皺紋與下垂的眼尾。
根據情況增添淚光或紅暈，主角的情緒會更加鮮活。

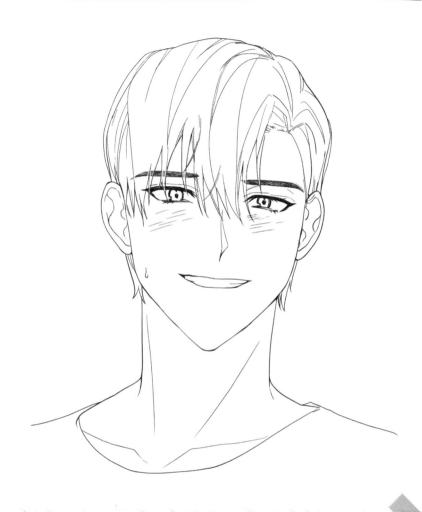

稍微瞇起的眼睛和些許皺眉是其特點。
根據想要表現的感覺，試著在臉上加點陰影也無妨。
此刻正渴望著什麼？一起來想看看。

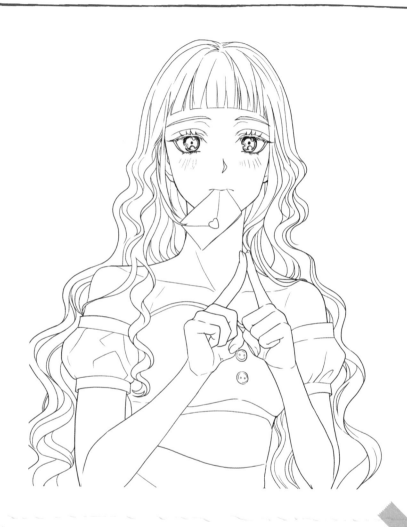

為了凸顯「告白」的主題，特地在信封上設計了心形貼紙。
相互觸碰的手指流露著角色謹慎、猶豫不決的心情。
或許，我們也會盼望能在某人面前露出這樣的表情吧。

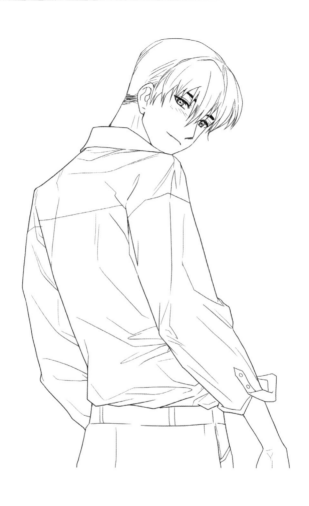

描繪這種驀然回首的姿態時，脖子向後轉到一半，
部分的下巴會被肩膀遮蔽，回頭的那側肩膀略為向上提。
這種場景背後又隱藏著什麼樣的故事呢？

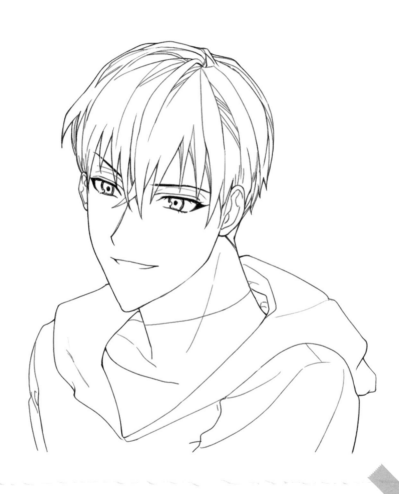

增加刻畫眼角的力道可表現出肌肉的緊繃感，
讓眉毛和眼睛的距離更貼近，且嘴角也略為向上提。
男人虛張聲勢的情況繁多，有時尚能接受，有時則令人不快。

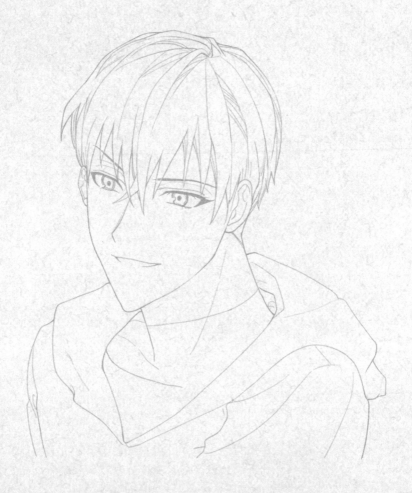

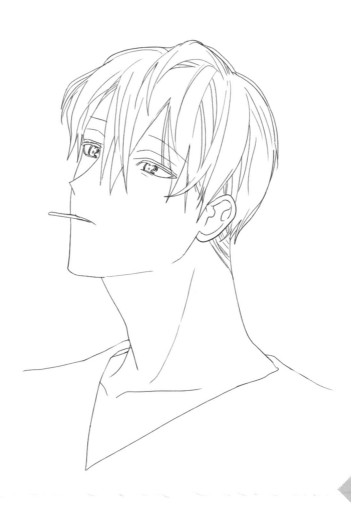

視線正望著天空，感覺肌肉都放鬆下來了，
為了表現肩膀和脖頸的放鬆模樣，應使肩膀和耳朵稍微下垂。
親自編寫獨白，為人物想句台詞吧。

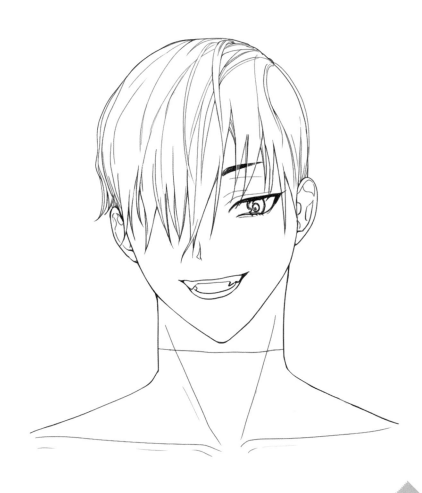

刻意拉長帶著笑容的嘴角，頭部向左稍微傾斜，
由於嘴角上揚，眼角的肌肉會有點被擠壓到，
給人斜睨他人的感覺。

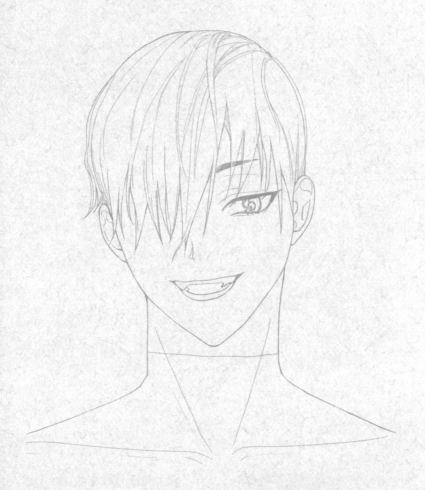

65

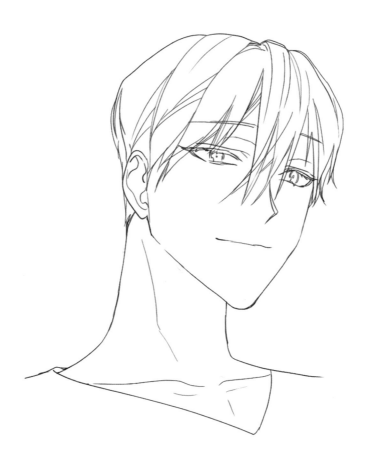

將大笑的情緒畫得收斂些，這種表情能使女性讀者更加激動。
嘴巴呈一字型，只有嘴角稍微揚起。
由於主角的視線朝下，看不到頭頂，下巴顯得比較寬大。

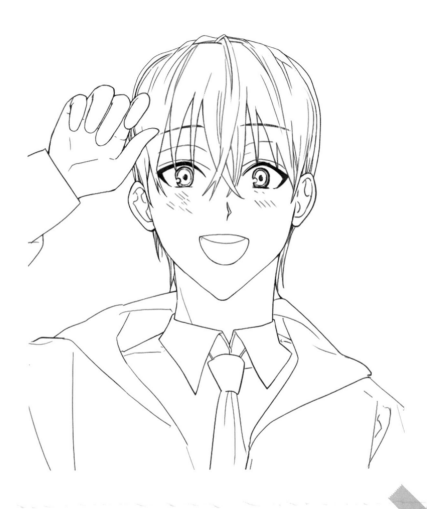

大大的笑容加上略顯生硬的姿勢，既開心又羞赧。
為了掩飾緊張而把手舉到額角，表現出內心的苦惱
「該向他招手、還是不要呢？」。

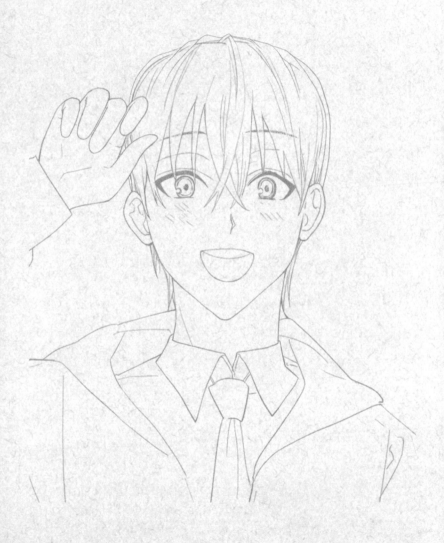

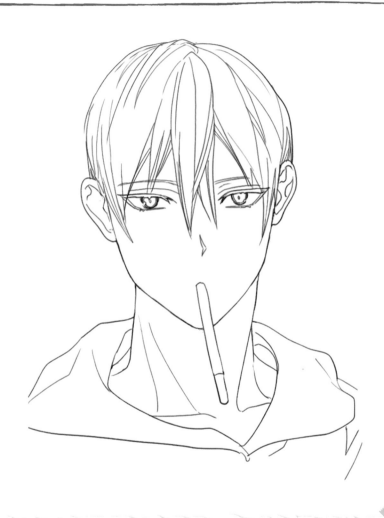

人物面無表情，僵直停滯，視線望向前方，
漫不經心地叼著長條餅乾。
究竟在想些什麼呢？這種表情最能誘發讀者的好奇心。

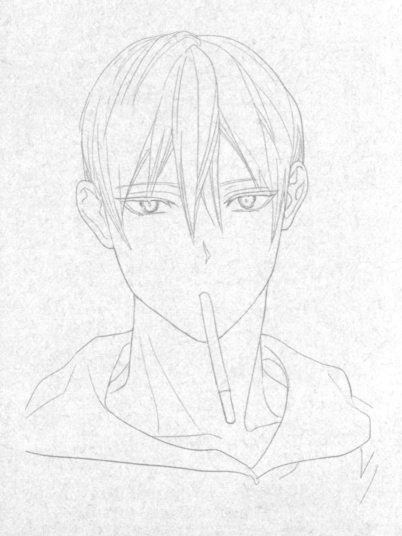

71

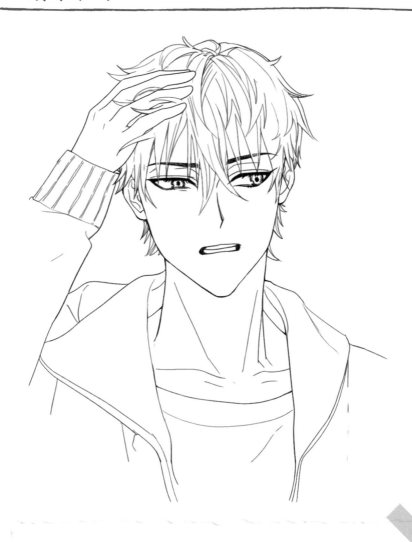

眉頭深鎖，在一隻眼睛底下加上皺紋，
以強調不耐煩的表情。
撥亂了頭上頭髮，凸顯出「勉為其難幫你一次吧」的感覺。

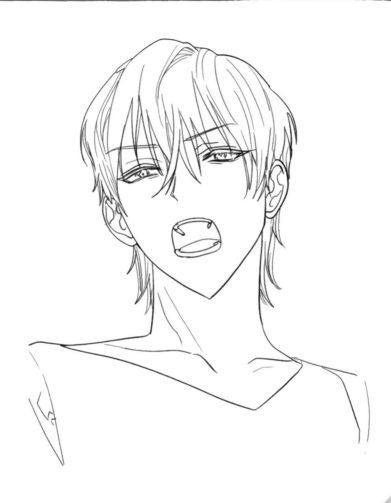

眉間用力、視線朝下，下巴稍微仰起，
鼻子縮短、多展露出下巴部分。
由於人物抬著頭，張嘴時能看見口中的上顎部分。

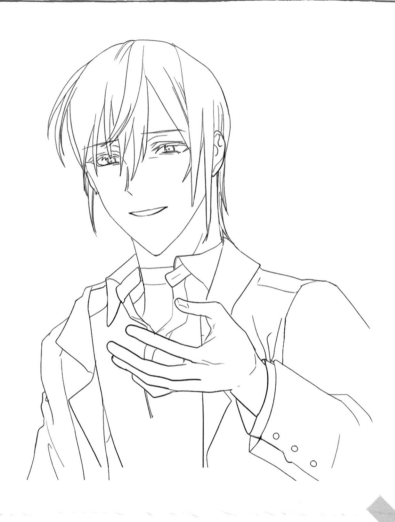

看似要落淚的眼睛、不知所措的手，
這些不協調的元素展現出他難以控制情感的模樣。
為何會有這些情緒呢？編寫三段能觸發這種情感的情境吧！

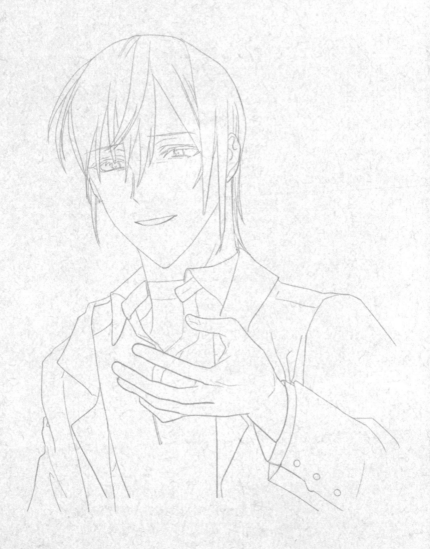

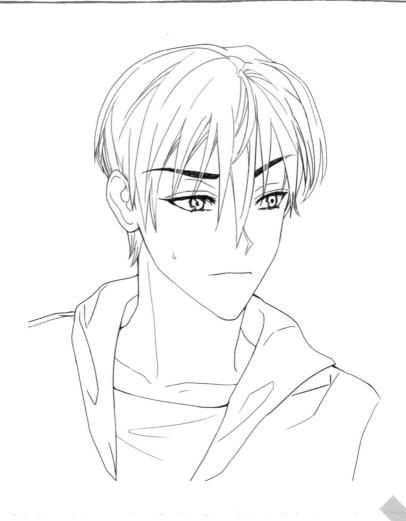

可用冒冷汗、充血的雙眼，
和略微突出且緊閉的雙唇來表現緊張的情緒。
為了增加緊繃感，還能讓他稍微聳起肩膀。

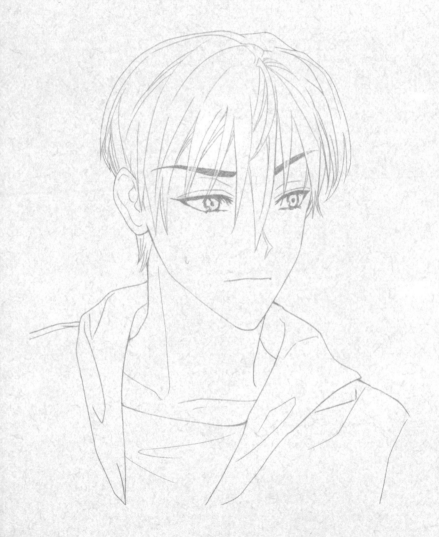

生命中只有一種幸福，就是愛與被愛。

喬治·桑（作家）

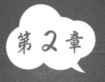

第2章

表現兩人的羅曼史

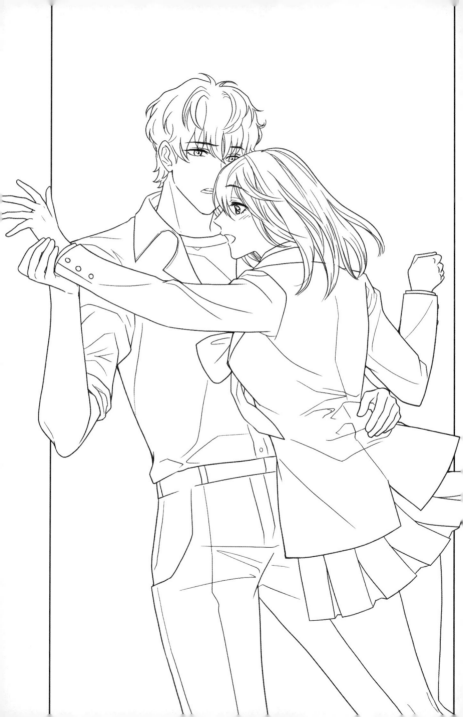

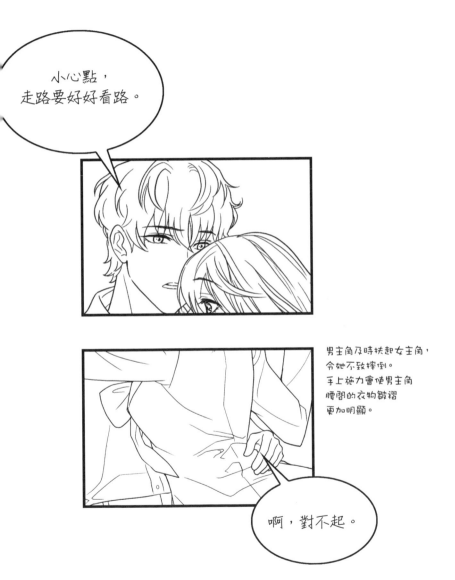

小心點，
走路要好好看路。

男主角及時扶起女主角，
令她不致摔倒。
手上施力會使男主角
腰間的衣物皺褶
更加明顯。

啊，對不起。

85

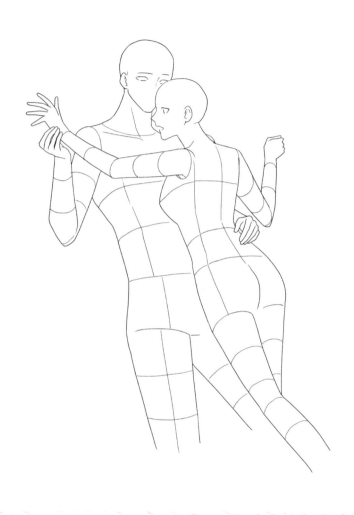

女生的重心前傾，男生則往反向施加力量。
繪製時要能讓觀眾感受到兩人之間的力量作用。

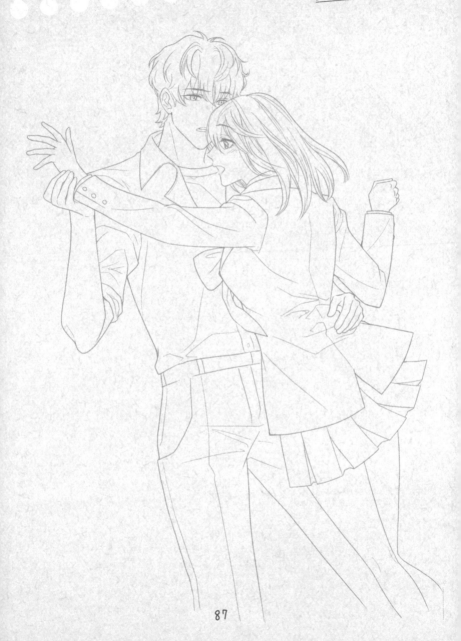

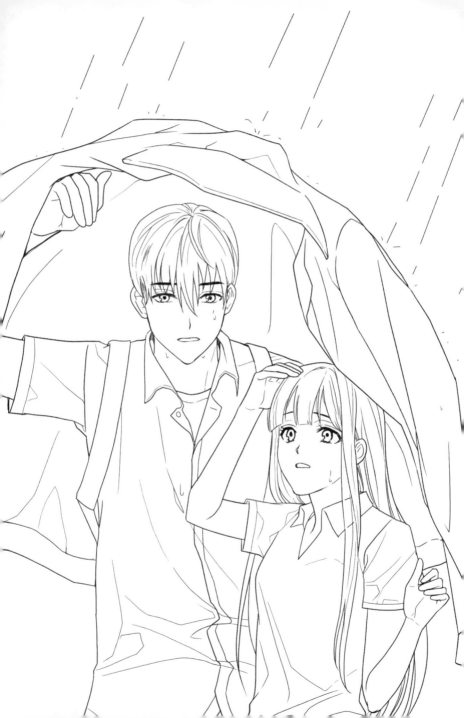

在雨天情景中，要盡量使整體的線條表現出向下垂落的樣子，
衣物濕掉也會產生更多的皺褶。

★試著在對話框裡加上台詞吧。

作畫時，須留意
被雨淋濕的頭髮
會比平時更扁更塌。
額外加上小水滴之類的
細小要素，如何？

讓女主角的視線朝向天空，
向讀者說明正在下雨的事實。

下兩卻沒有傘，只能將夾克罩在頭頂上了。
繪製時要特別留意男女的身材比例。

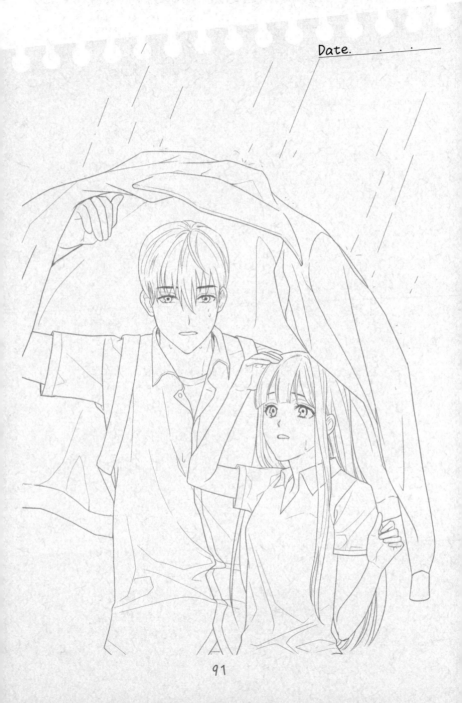

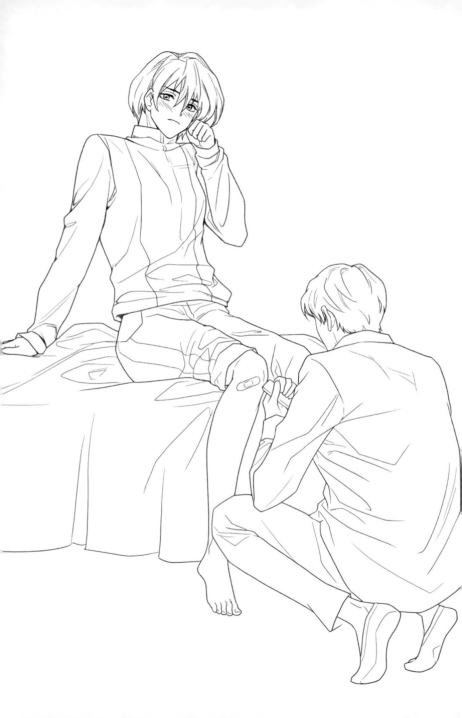

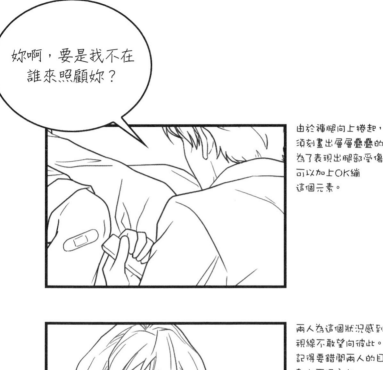

妳啊，要是我不在
誰來照顧妳？

由於褲腿向上捲起，
須刻畫出層層疊疊的皺褶。
為了表現出腿部受傷，
可以加上OK繃
這個元素。

兩人為這個狀況感到尷尬，
視線不敢望向彼此。
記得要錯開兩人的目光，
朝向不同方向。

我可不想聽你
說教！

93

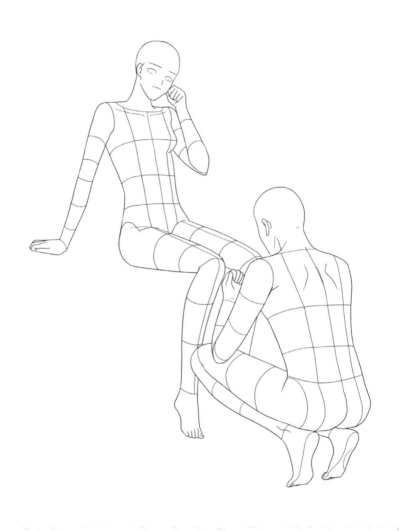

練習用圖形簡單地勾出男生蹲在地上的背影，
要特別留意腿部折疊起來的型態和腿部圓柱體的傾斜度。

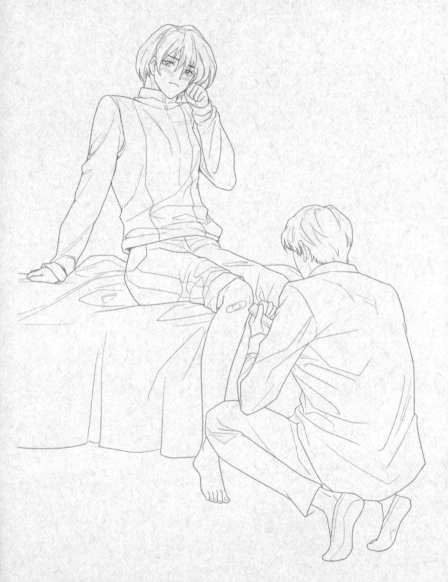

95

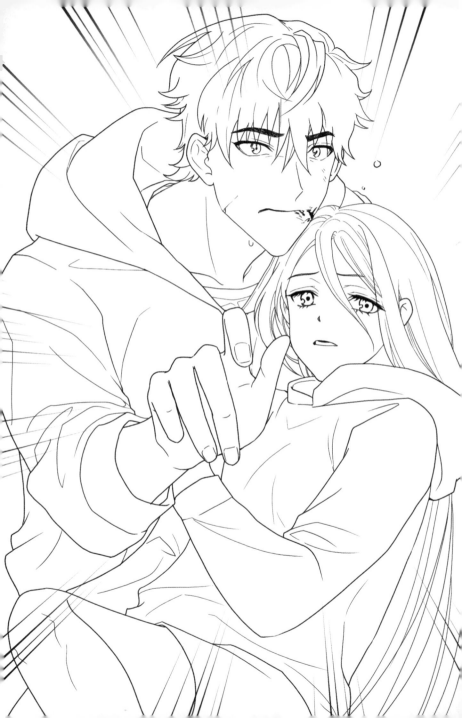

★試着在對話框裡加上台詞吧。

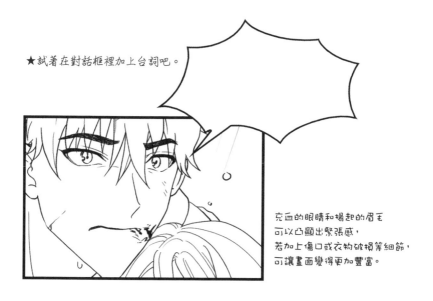

克亞的眼睛和揚起的眉毛
可以凸顯出緊張感，
若加上傷口或衣物破損等細節，
可讓畫面變得更加豐富。

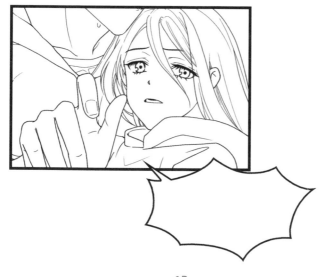

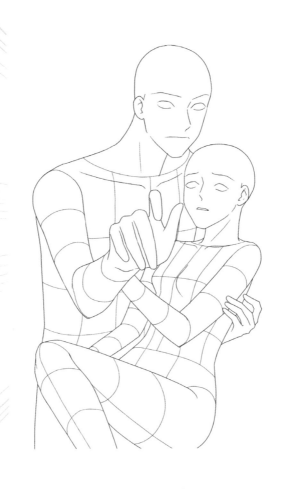

讓男主角的身體朝女生傾斜，以營造出保護的感覺。
在兩人接觸部分加上斜線，使緊張感達到最高潮。

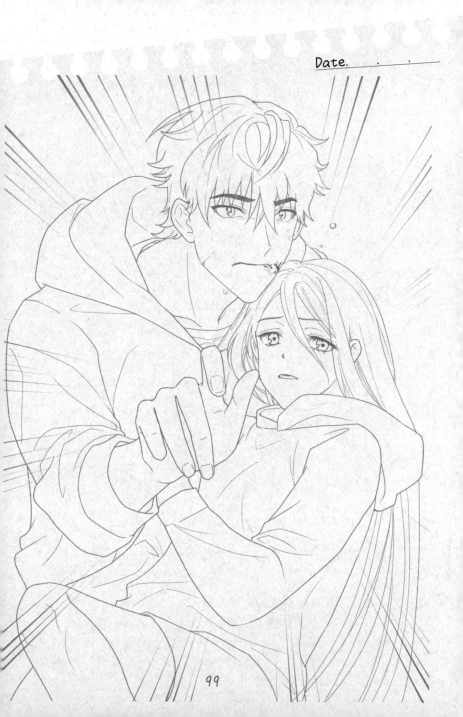

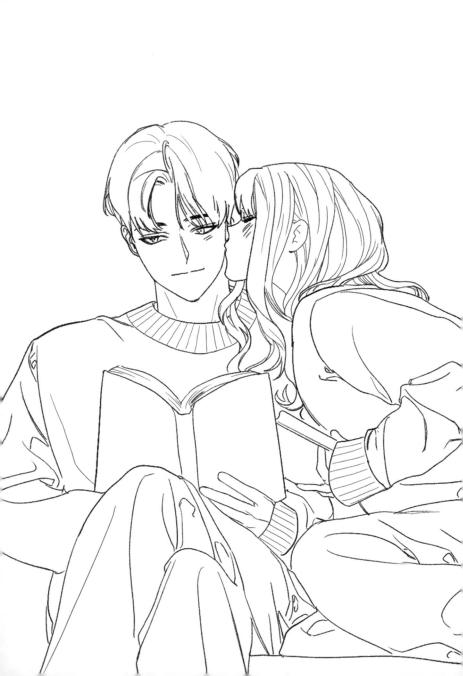

用書本來營造情境，以情侶裝來展現安定感。
兩人都拿著書，其關係溢於言表。

這樣還不把書放下？

讓男生的視線固定在書上，
展現出看似沉著的個性。

心跳的聲音
不會被她聽到吧？

101

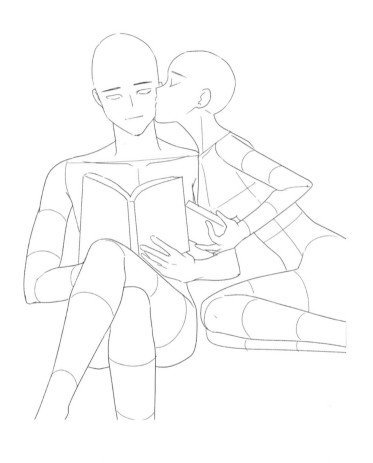

這是女生傾斜了上半身，倚靠在男生身上的模樣。
繪製時要顧及女生傾斜的身體重心，
表現出朝男生方向移動的感覺。

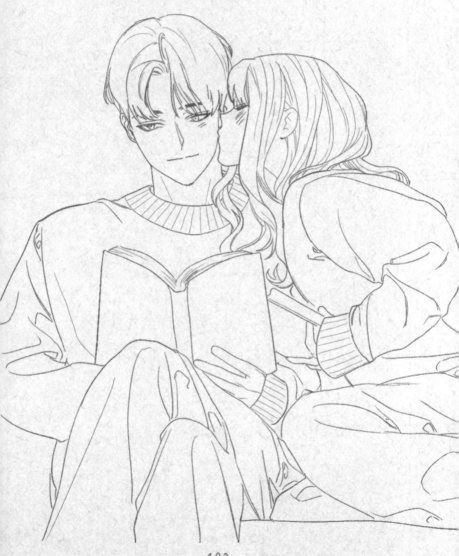

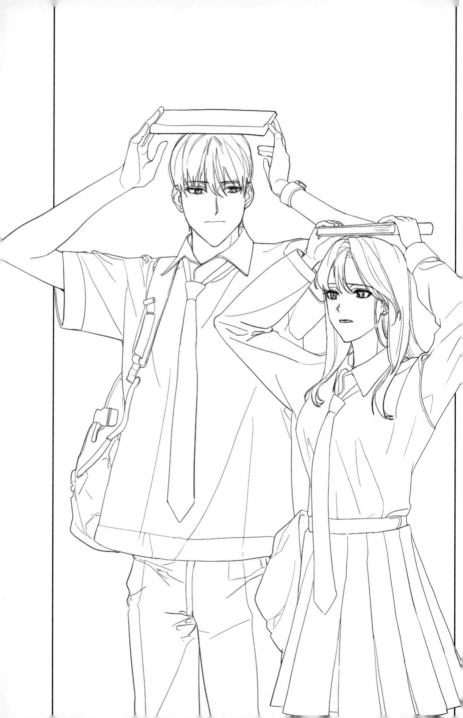

★試著在對話框裡加上台詞吧。

這是兩人站在走廊，
將書本高舉過頭
並排罰站的場面。
作畫時要考慮到手肘部份，
衣物受力拉伸時
產生的皺褶。

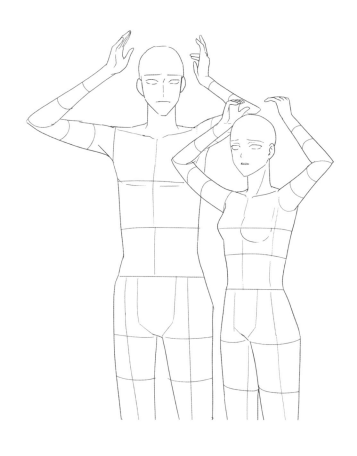

男生的視線朝向女生，像是在觀察她的臉色。
雖然構圖相對單純，但還是要顧及男女的身高差異與比例。

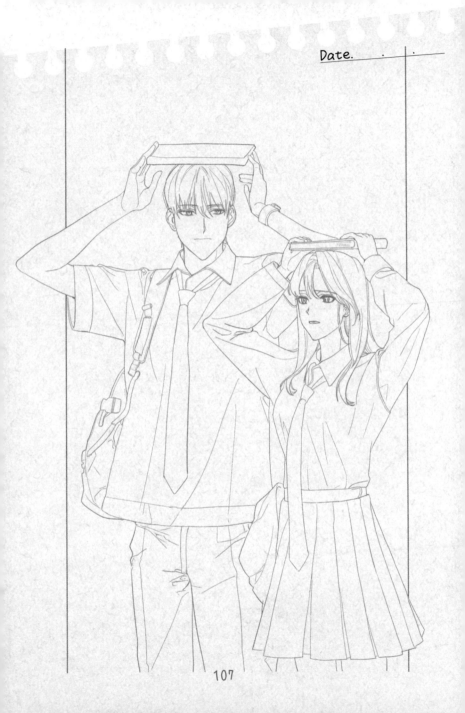

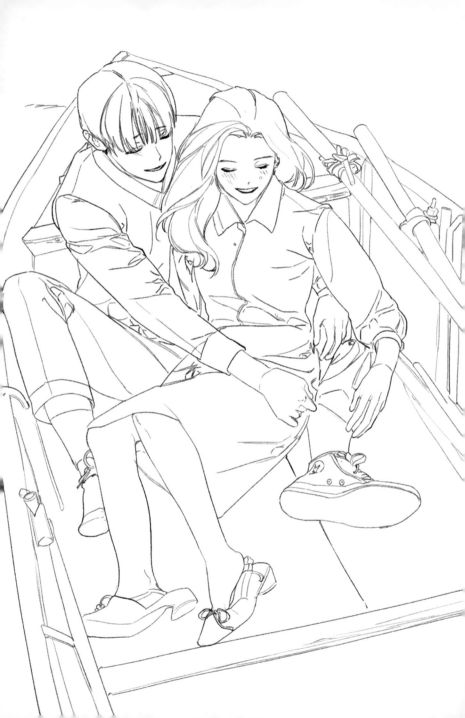

小心點，
衣服都濕了。

為男女主角畫上相似的神情，
可使畫面展現出統一感。

細心畫出綁在船上的繩結，
讓畫面更加豐富。

嗯？哪裡？

109

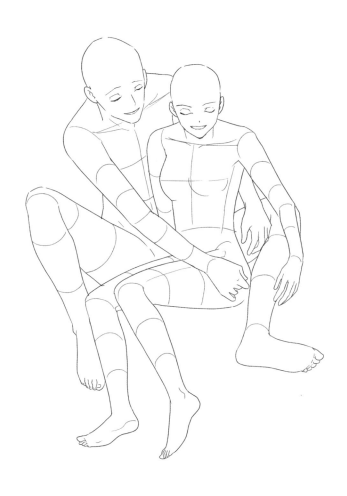

女生稍微向後倚靠，男生則支撐著她，請留意兩人的施力方向。
若能堅持練習人體的圖形化，在表現人物時會更有自信。

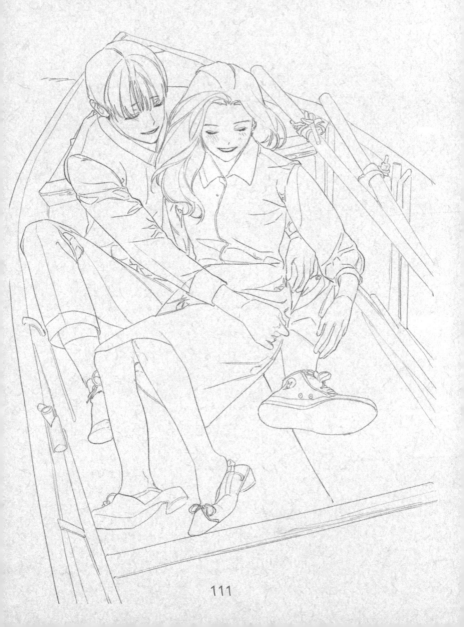

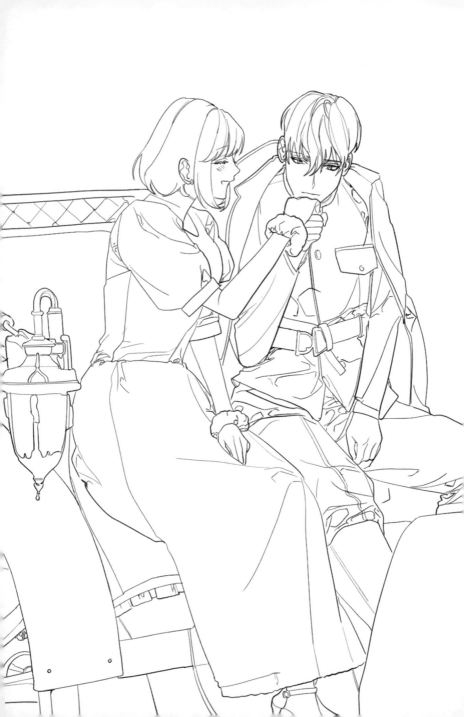

08 乘坐馬車

仔細觀察、刻畫制服及禮服的皺摺。
如果覺得馬車等的物件太過複雜，就先從單純的圓形開始吧。
在馬車後方加入有著重複圖騰的絲質飾面，以增添高級感。

★ 試著在對話框裡加上台詞吧。

將兩人畫成
彼此對視的模樣，
以營造出溫馨的感覺。

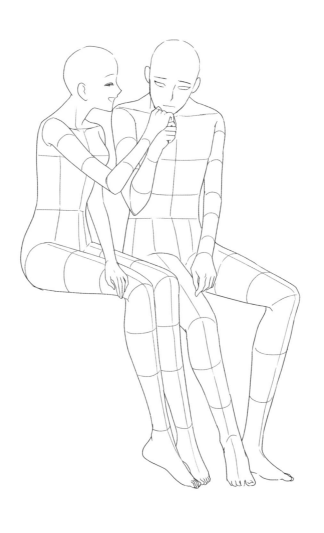

女生的身體接近側面，男生則約是45度的側面。
練習圖形化時要留意身體的體態與角度。

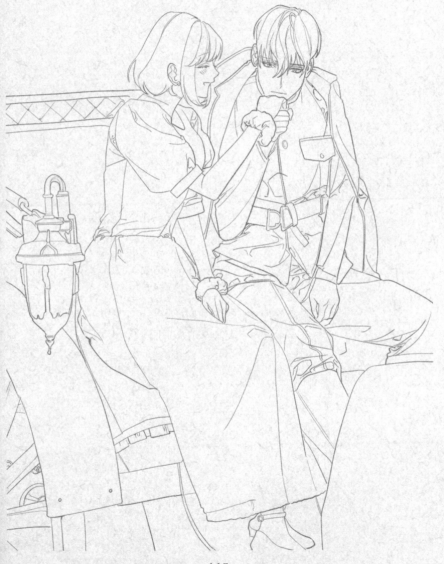

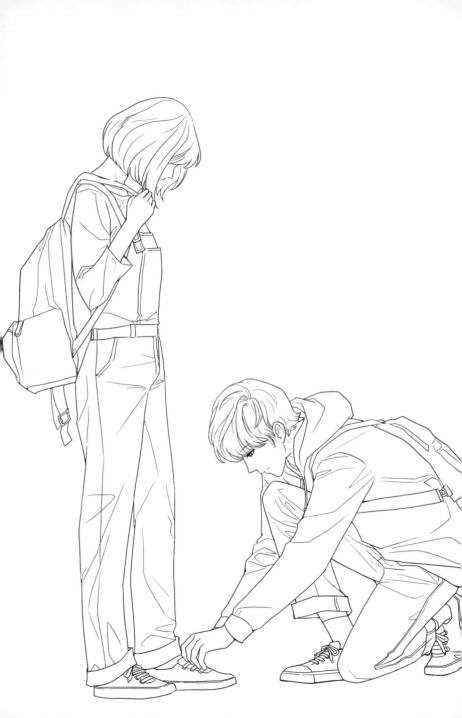

妳又想到我了？
光是今天就想我
幾遍啦？

下筆時，
須顧及男生的蹲姿
會使兩人產生高低差。
人物蹲坐或低頭時，
頭部大概會
位於對方的腰部。
也要仔細刻畫
鞋面因足部動作
而產生的皺摺。

嗯、嗯？
嘿嘿……

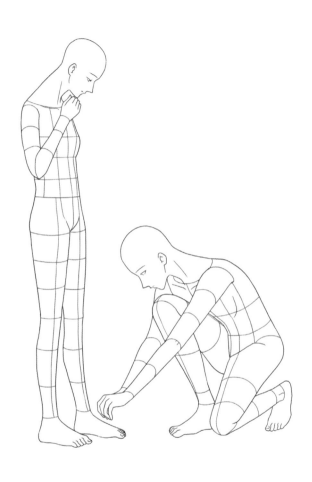

為了替女生繫鞋帶，男生單膝跪地、彎下上半身。
請特別注意女生的視線方向，應注視著男生。

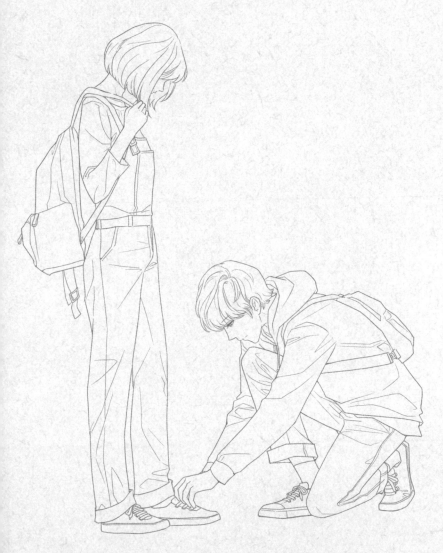

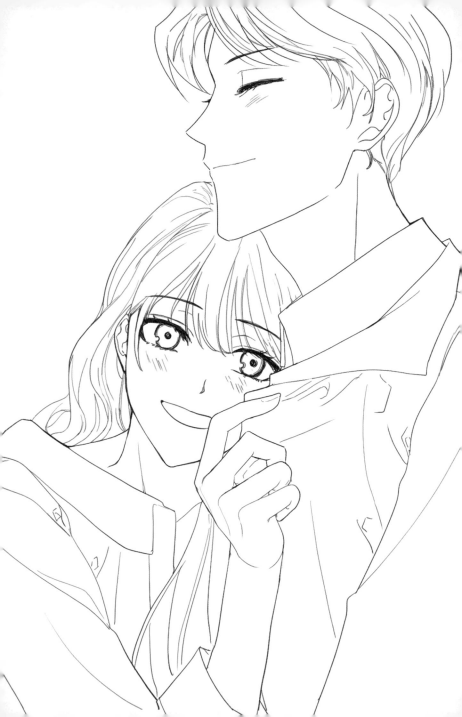

女生拉著男生的衣領，使兩人看起來更貼近。
要好好表現手指抓住衣物所產生的皺摺。

★ 試著在對話框裡加上台詞吧。

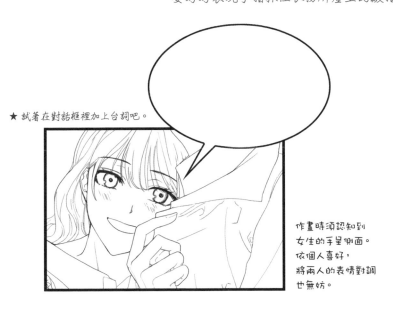

作畫時須認知到
女生的手呈側面。
依個人喜好，
將兩人的表情對調
也無妨。

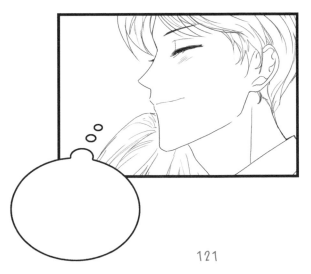

121

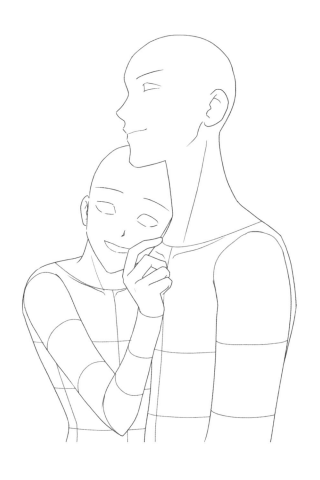

圖形化的型態越單純，越要仔細觀察後再下筆。
女生輕輕依偎在男生胸前的模樣，須以分割的圖形表現出來。

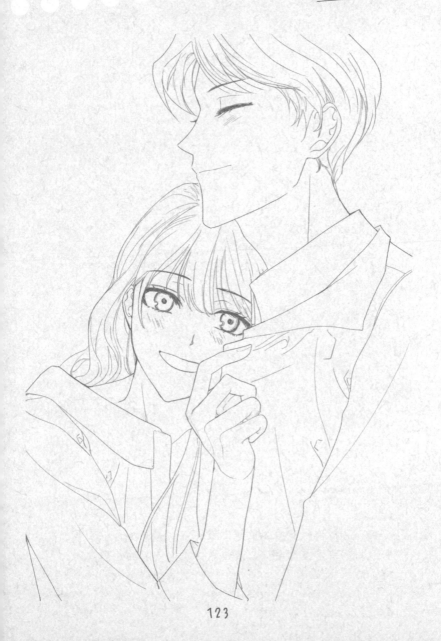

刻畫時要牢記，襯衫的皺摺比其他布料更細緻。
搭在肩上的手上下臂幾乎呈垂直，
女生的手臂中心 則貼近腰部。

為了縮小兩人
勾肩搭背的距離感，
可以讓頭部靠近一點。

125

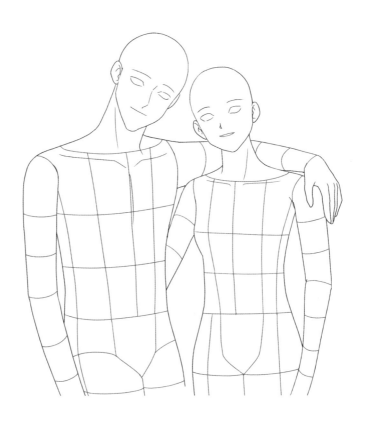

通過練習人體圖形化來學習如何描繪身體動作。
參考勾在肩上的手臂型態來練習。

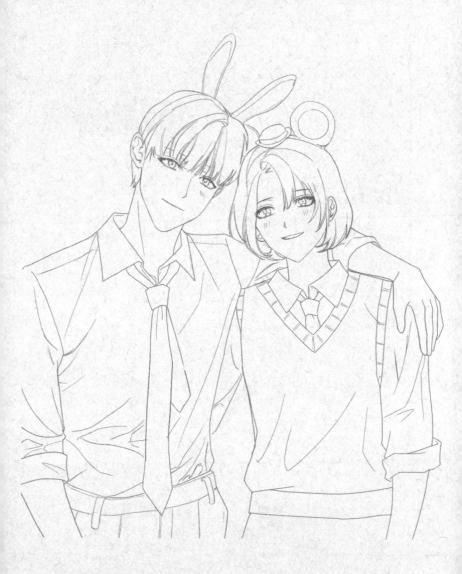

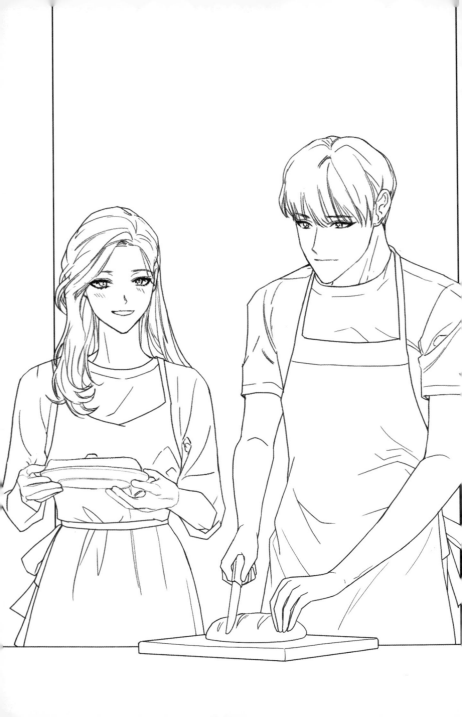

下筆前先仔細觀察握著菜刀的手,將每個指節分開描繪。
讓男女主角穿上圍裙,可以更清楚地展現兩人在做什麼。

★ 試著在對話框裡加上台詞吧。

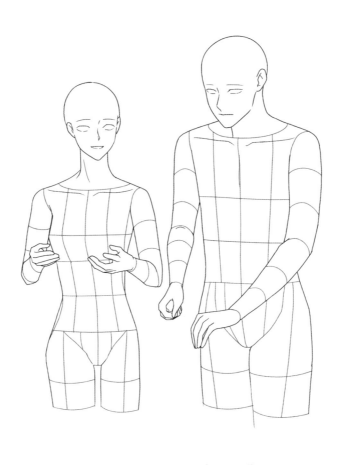

由於手肘是向前伸展的圓柱體，稍有不慎就會顯得過短。
刻畫時須時時留意圓柱體的型態。

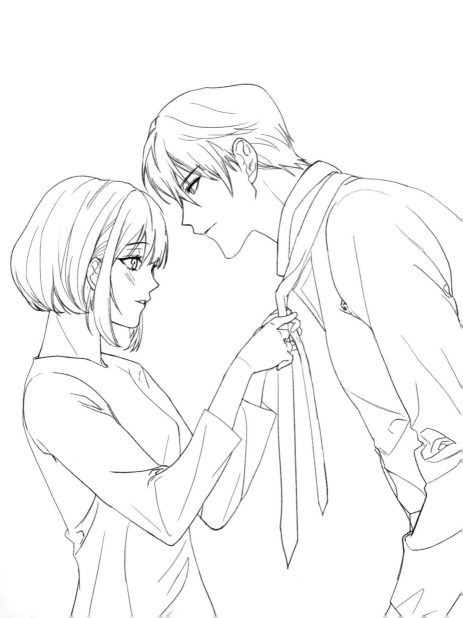

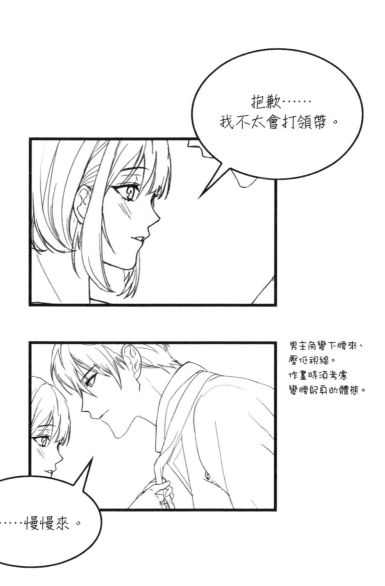

抱歉……
我不太會打領帶。

男主角彎下腰來、
壓低視線。
作畫時須考慮
彎腰躬身的體態。

妳……慢慢來。

133

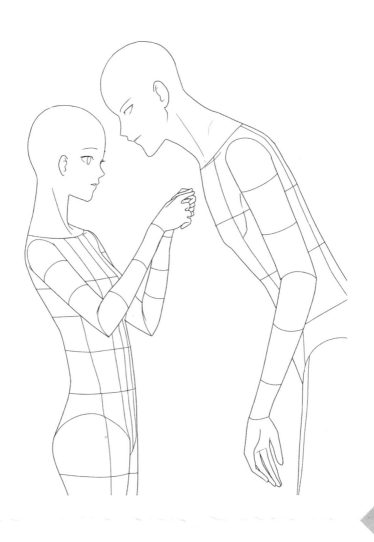

男生朝女生微微彎折上半身，
請在中心線上繪製，確保不會倒下。

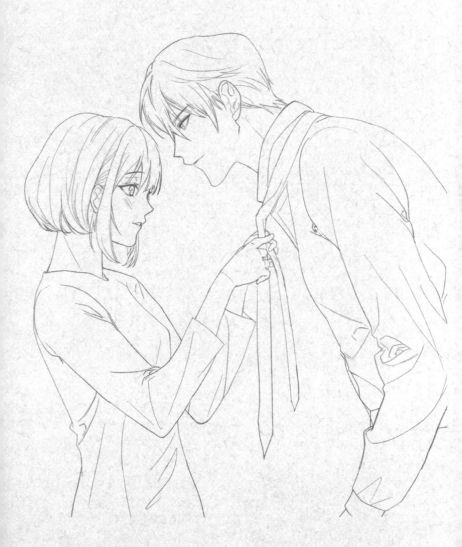

135

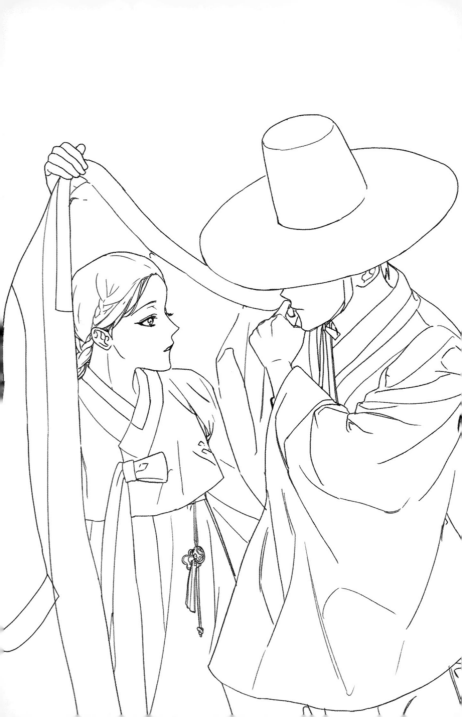

作畫時，要考慮到韓服的絲綢材質會產生大幅垂落的皺摺。

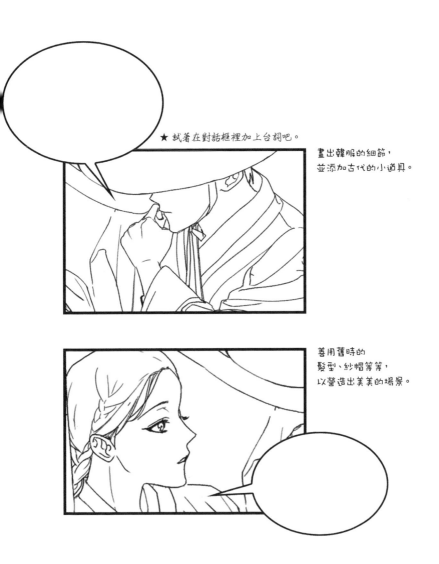

★ 試著在對話框裡加上台詞吧。

畫出韓服的細節，
並添加古代的小道具。

善用舊時的
髮型、紗帽等等，
以營造出美美的場景。

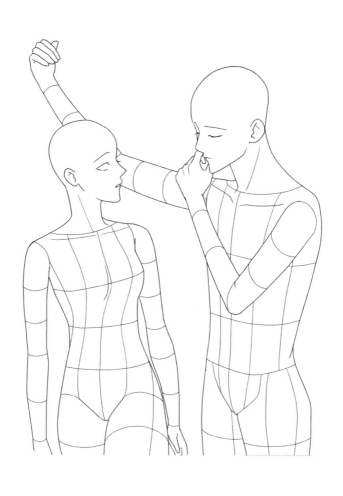

從正面來看，女生僅有上半身轉向右側。
請特別留意圖形的轉折處。

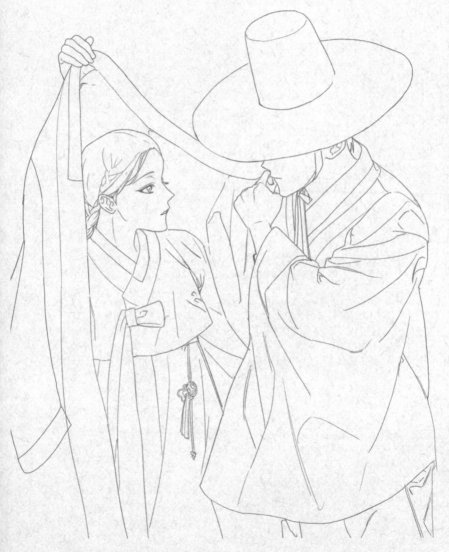

139

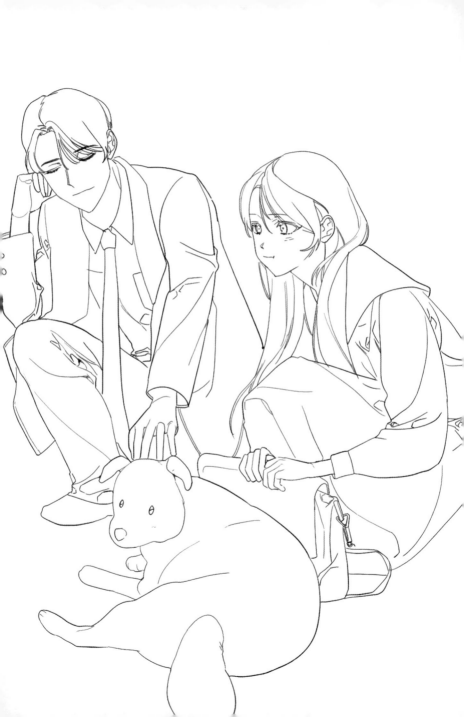

15 撫摸可愛的小狗

繪製動物，先從大輪廓下筆，再刻畫毛髮等瑣碎的細節。
若想強調兩人是在放學路上遇見小動物的，
可加上林蔭道或學校正門等元素。

哼，都只會
誇小狗可愛！

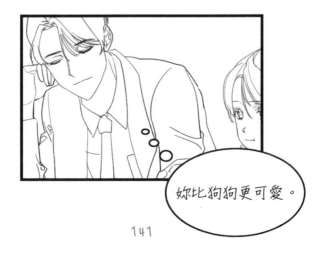

妳比狗狗更可愛。

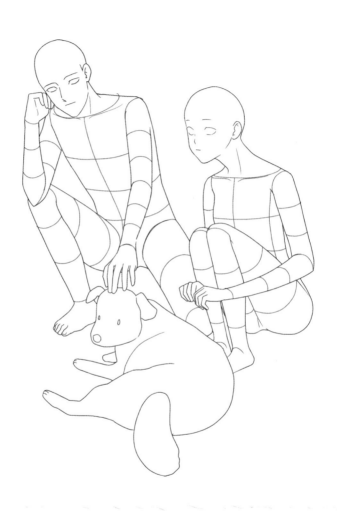

撫摸狗狗的手臂是水平的，
為了增加手部的立體感，應把圓柱體延伸出來。

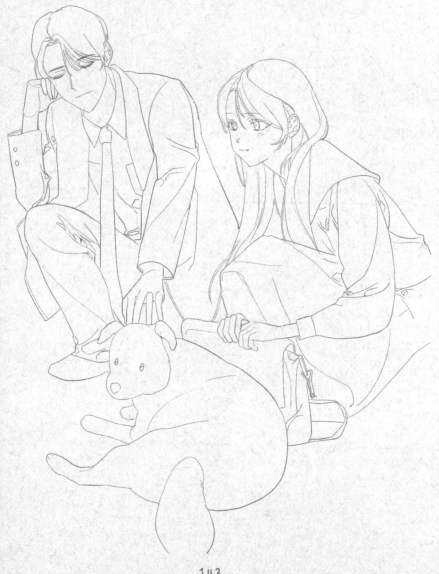

143

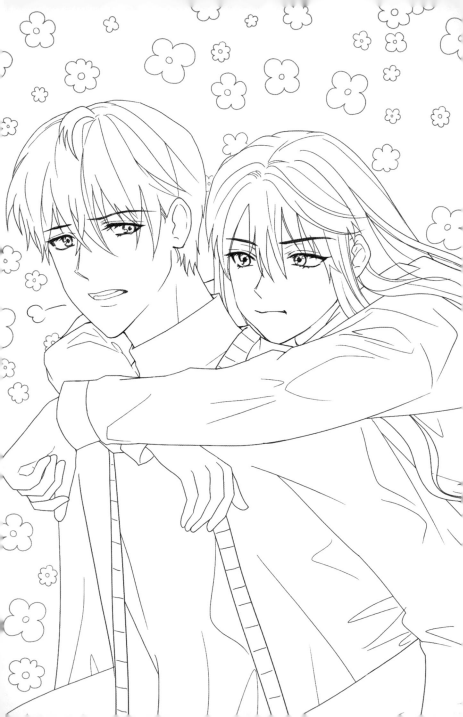

★ 試著在對話框裡加上台詞吧。

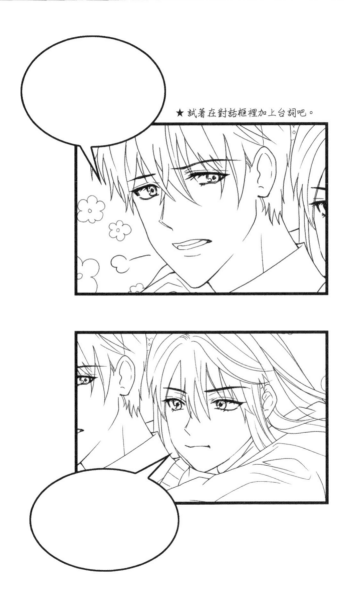

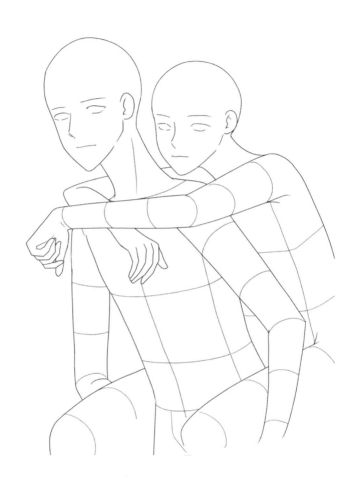

由於兩人的身體有部分重合，繪製時須顧及被遮蔽的部分。
透過人體圖形化來練習掌握人體重心及動作的自然度。

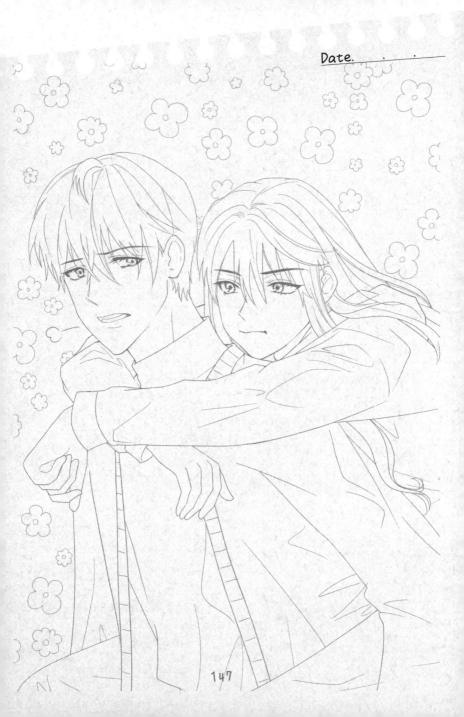

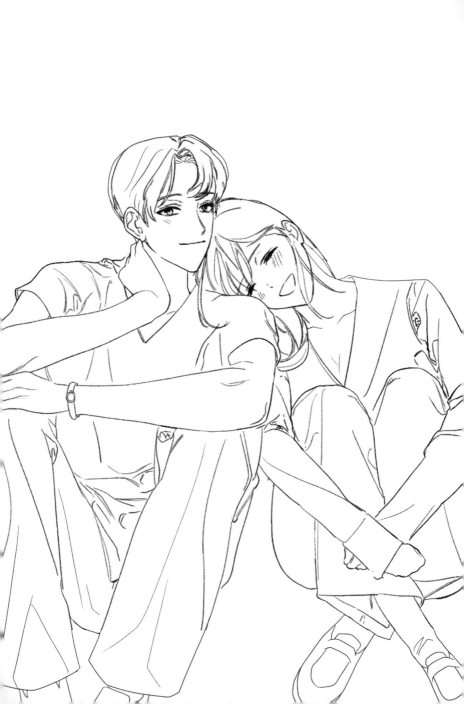

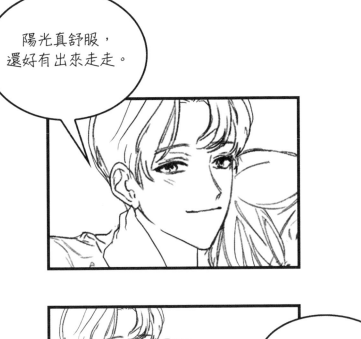

陽光真舒服，
還好有出來走走。

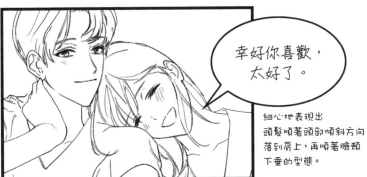

幸好你喜歡，
太好了。

細心地表現出
頭髮順著頭部傾斜方向
落到肩上，再順著臉頰
下垂的型態。

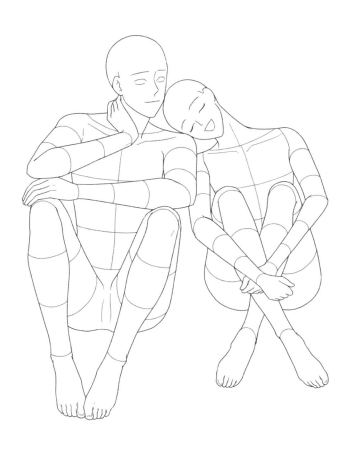

兩人抱膝坐在地上，因為手臂向前伸出，腰部便會自然彎曲，
故膝蓋應畫得比胸部的位置略高些。

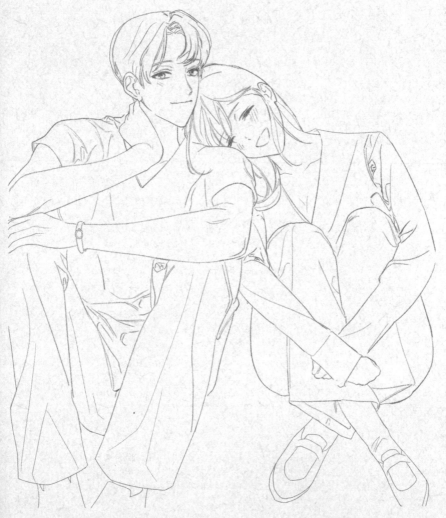

151

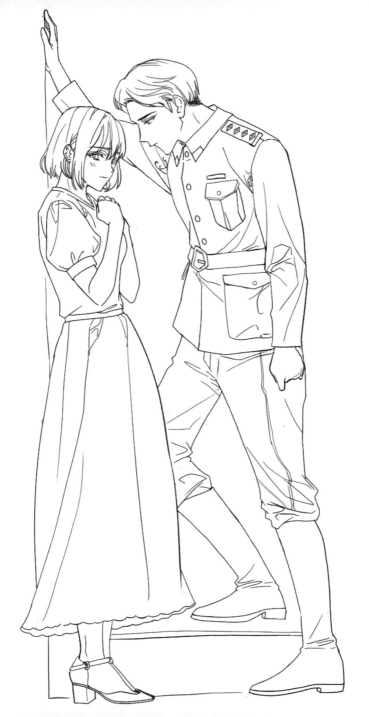

仔細畫出長靴上的皺摺。這種褲子的材質容易鼓起，
露在靴子外的部分要畫得寬鬆些。

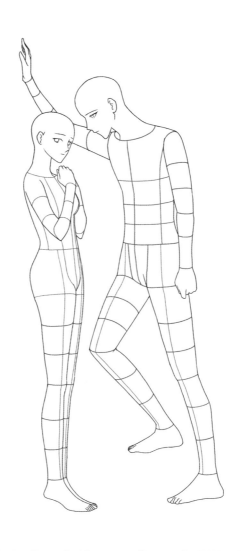

男生的單腳踩在階梯上，右腿微彎、左腿伸直，
應充分表現腿的長度。

155

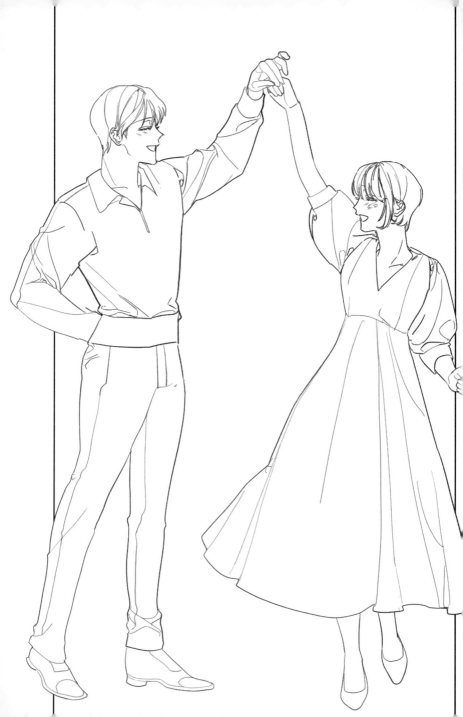

刻畫男生的手部時盡量不要露出手背，而是仔細勾勒手指與手掌。
由於兩人正在翩翩起舞，所以環境、衣物皺褶
與主角的動作都要表現得夠生動。

下筆時必須留意
手臂的長度。
人物的神情和動作
都要顯得輕快愉悅。

157

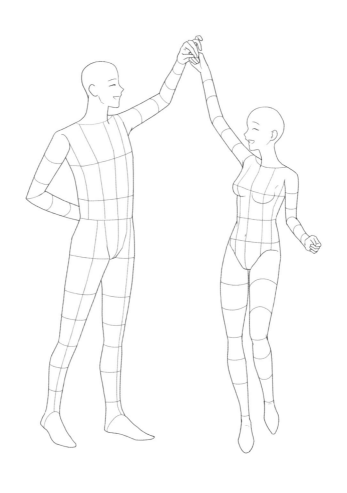

繪製時，須牢記人物的比例與身體重心。
由於兩人正在跳舞，也要用心設計他們的動作，對吧？

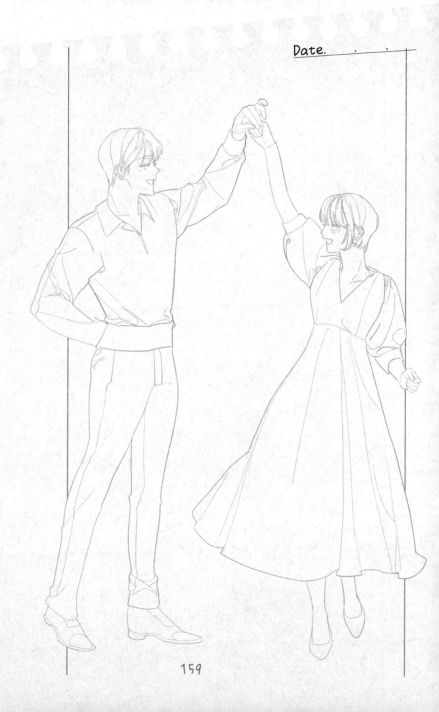

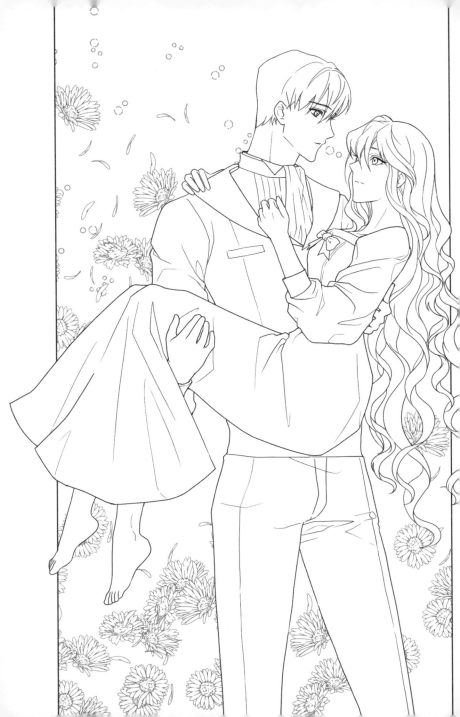

沒受傷吧？光著腳
要去哪裡？

為了表現出
互相對視的感覺，
盡量讓兩人的目光
保持水平。

波浪狀的捲髮
您以連續的交錯塊狀
表現出來。

放我下來！
我自己也能走！

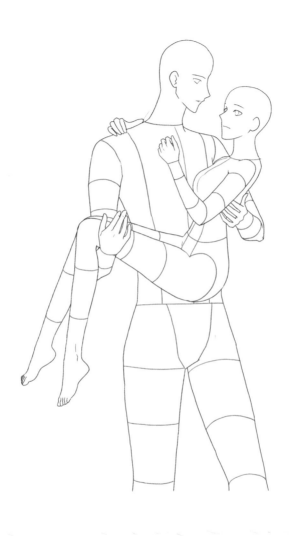

由於男生的身體被女生遮住了，
作畫時須考慮到兩個圖形的重疊部分。

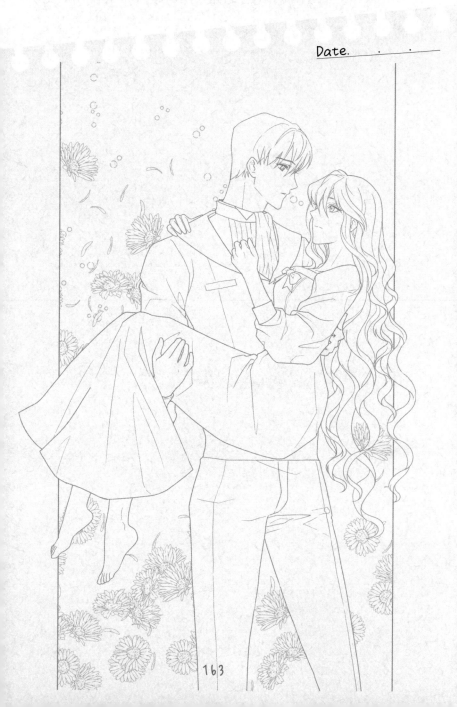

21 並肩坐著繪畫

各自的目光雖不同，但氣氛輕鬆慵懶。
女主角專心畫畫，男主角則望向天空與她閒談。

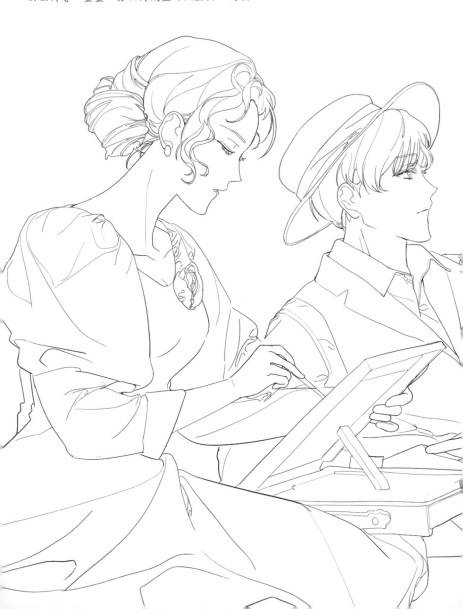

22 一起對鏡刷牙

兩人對著鏡子刷牙,似乎正透過鏡子注視著對方。
表情看似有些無趣,但卻是很容易表現出
日常生活的場景。

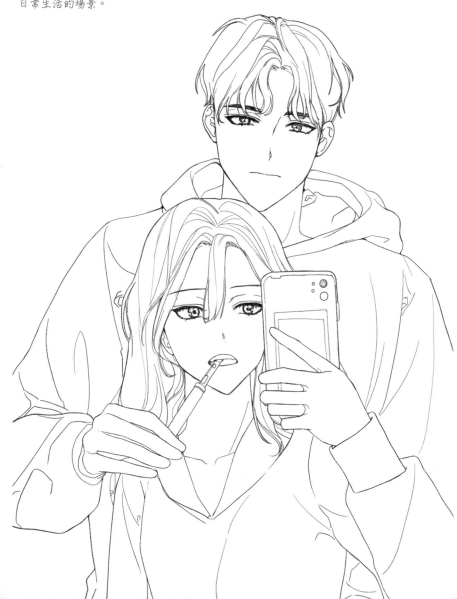

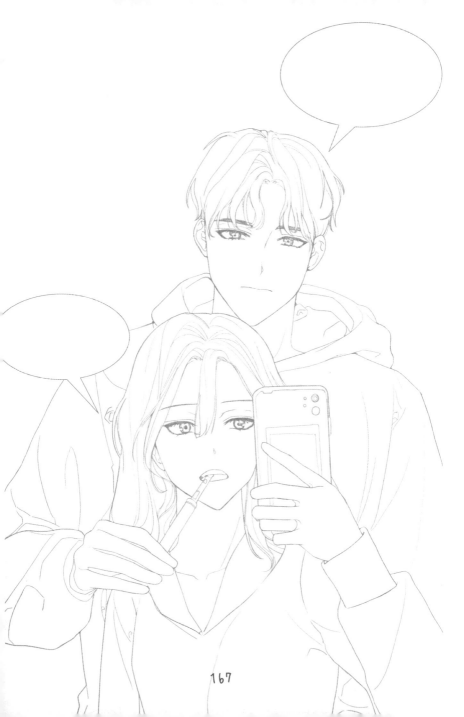

23 享用茶點

加入適合下午茶氛圍的杯碟與花卉。
為了表現出男主角的視角，
讓女孩們的視線朝向正前方，
能使讀者更容易投入其中。

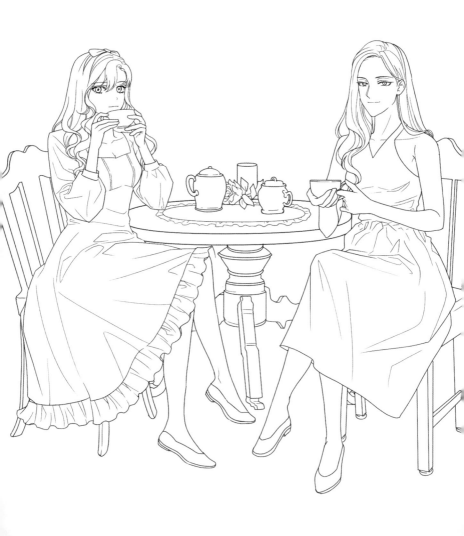

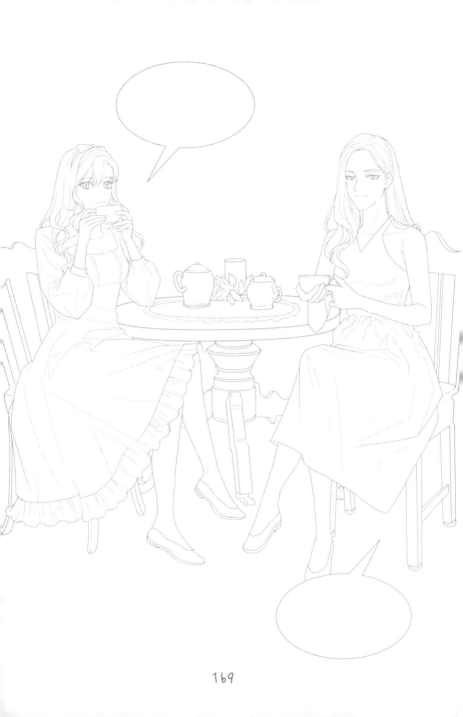

24 牽手奔跑

繪製時，要考慮到兩人的距離感。
為了給人自由奔放的感覺，可以刻意讓兩人的腿部動作相反。
裙擺上的皺褶盡量不要斷裂，流暢地銜接更能表現出布料的質感。
膝蓋前突以強調延展感。

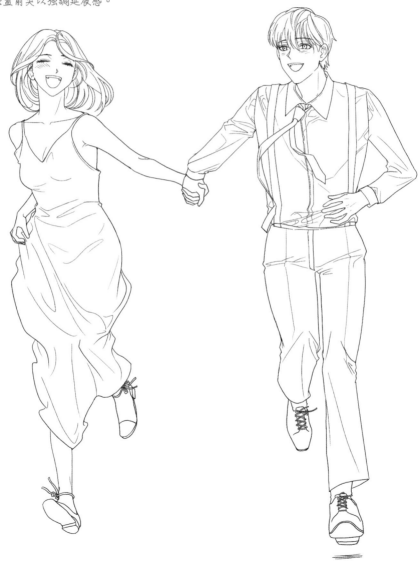

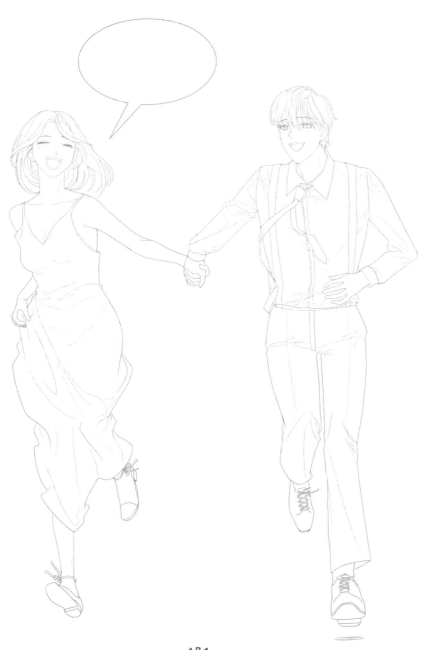

171

25 羞澀共舞

讓男女十指緊扣，另一隻手自然扶著腰部，
兩人的視線注視著彼此的腳。用心設計
這些細節可以增添浪漫氛圍。

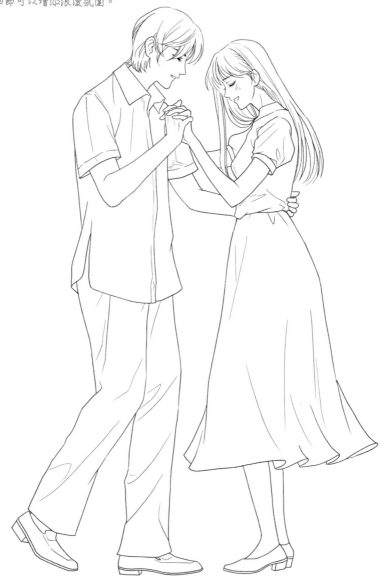

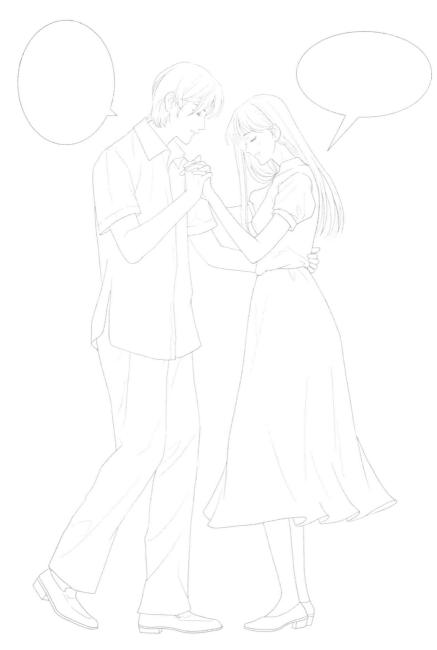

26 在沙發上觀賞電影

兩位主角的目光都看向螢幕，表情顯得有些僵硬。
透過將女主角摟在懷中的動作設計，就能猜到
他們正在觀賞的電影類型。
在沙發上擺些靠墊，讓畫面更加豐富。

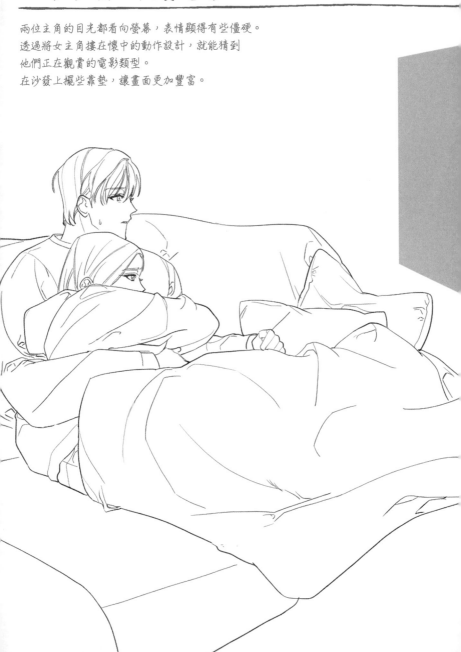

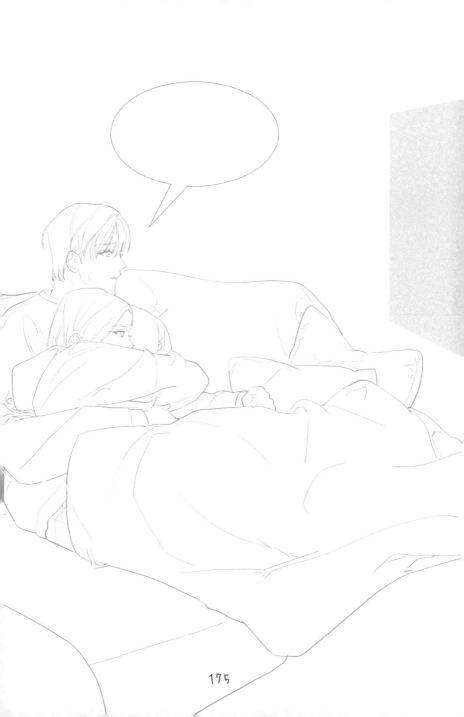

27 享受野餐

加入點心、野餐墊、餐籃和花朵等小物，營造出野餐氛圍。
讓人物注視著彼此，打造出兩人間和諧溫馨的氛圍。

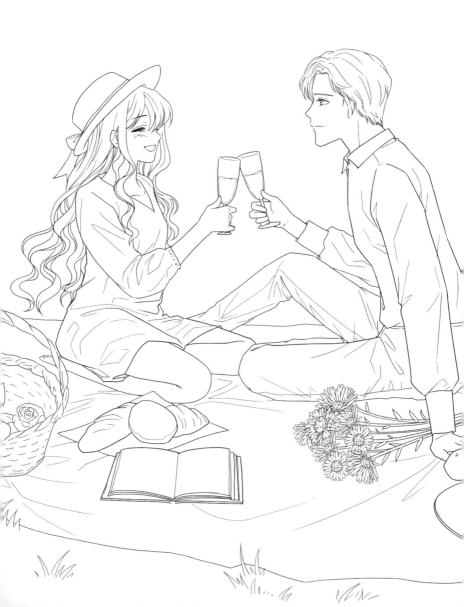

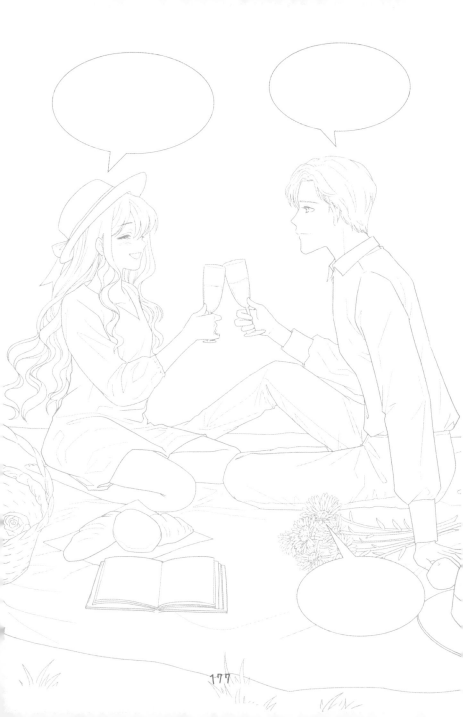

28 參與角色扮演活動

這是一對情侶準備出發參加活動的模樣。
透過蝴蝶結、華麗的頭飾，與平時截然不同的衣著
讓畫面變得更精彩了。

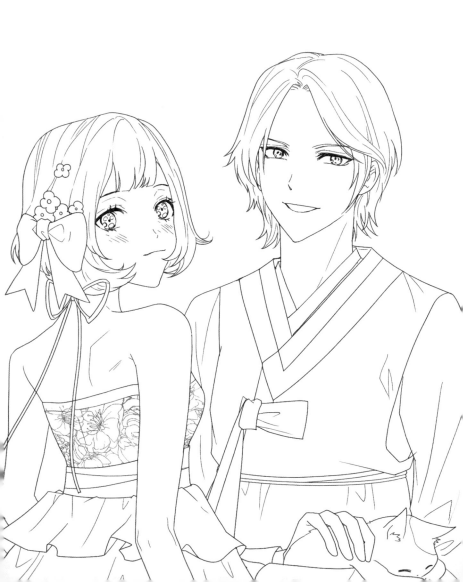

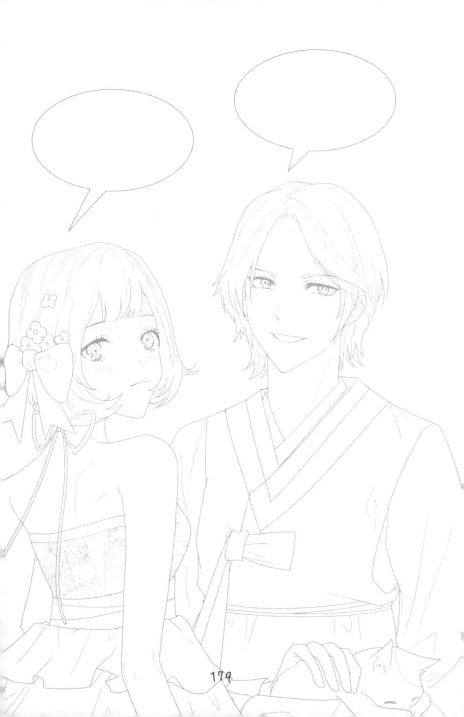

29 親手餵食

捲在叉子上的義大利麵不要接續起來，麵體會顯得更柔和。
男人的視線應注視著食物，手肘提高到腰部上方，
留意男生的手掌，露出的部分會比較多。

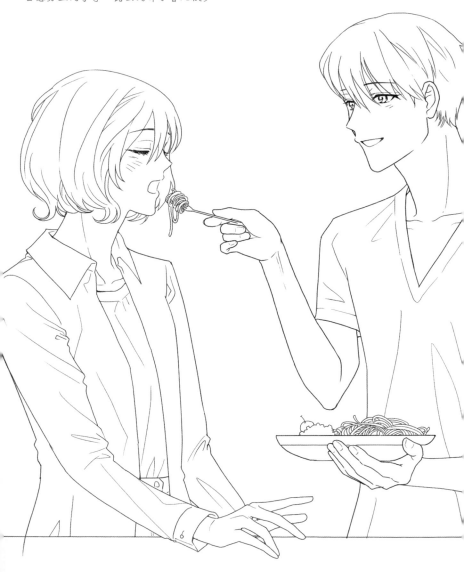

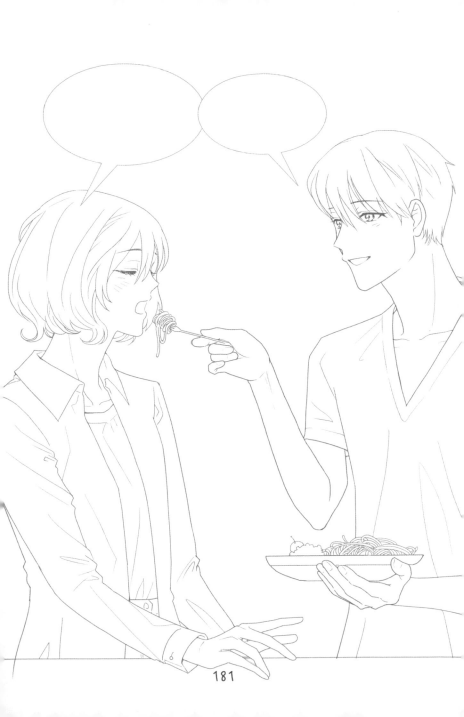